夢幻魔法

原作 紀展

漫畫 周吟

CONTENTS

PREFACE

故事啟發夢想，夢想創造偉大 ！
每個人一生下來境遇就大不相同，
成長奮鬥的過程更是冷暖自知。
本書作者紀展將自身經歷的神奇事件
及腦中的理想、夢境，幻化成一篇篇的故事，
委請周吟小姐繪出優美動人的漫畫，
讓讀者能夠用簡約的方式，
閱讀到作者內心不尋常的世界，
也希望愛說故事及愛聽故事的同好，
能夠一起藉由漫畫，建構出偉大的夢幻王國。

2023.08.13　紀　展

夢幻魔法

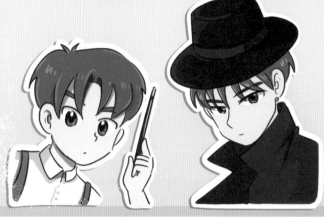

阿義　24歲
魔術(法)師

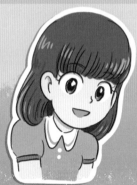
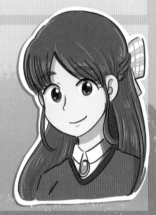

阿玉　23歲
魔術助理

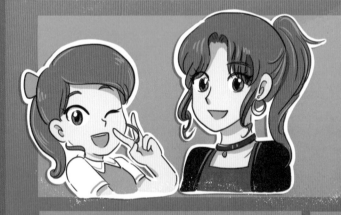

阿美　24歲
網路直播主

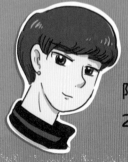

阿美的友人
25歲

阿美的母親

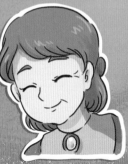

登場人物介紹

阿達　22歲
異能者

談院長
國家科學院院長

高婷婷　21歲
大二生

婷婷的親姊
25歲

婷婷的母親

Dr.范
國家科學院院士

李醫師
腦外科主治

夢幻魔法 第一部

魔法師的誕生

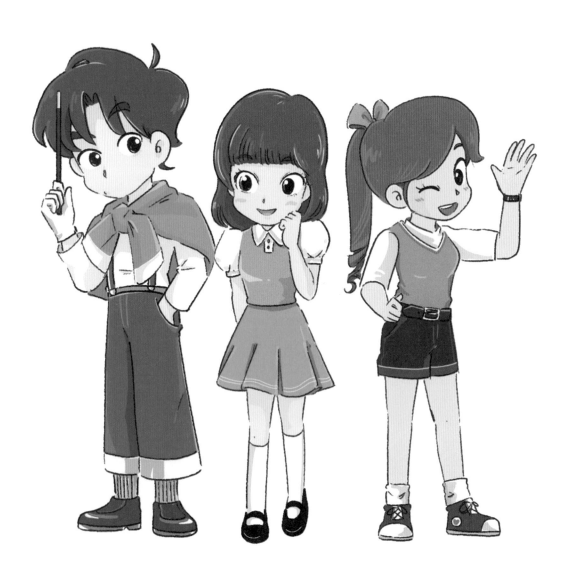

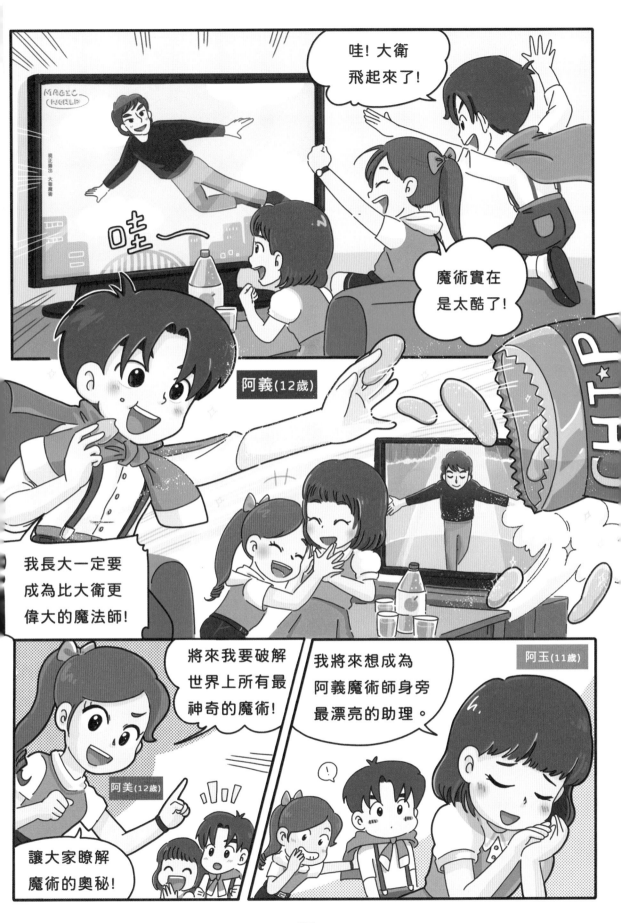

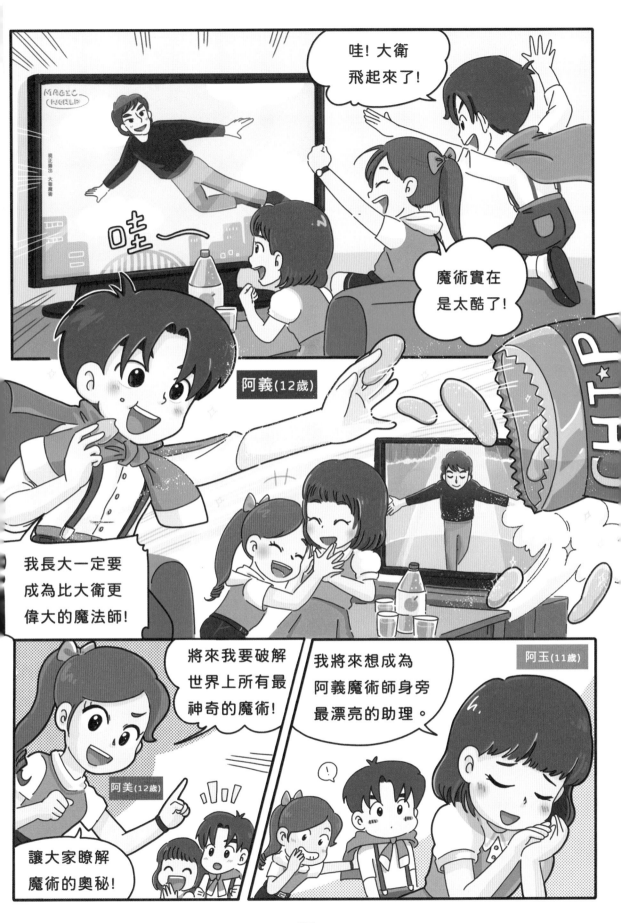

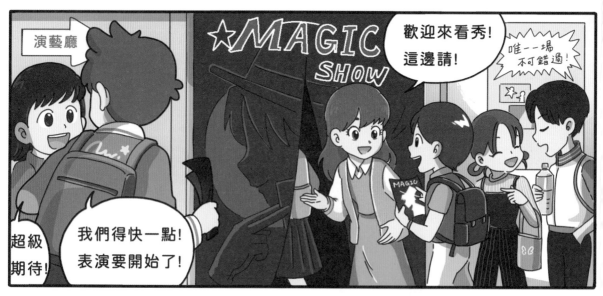

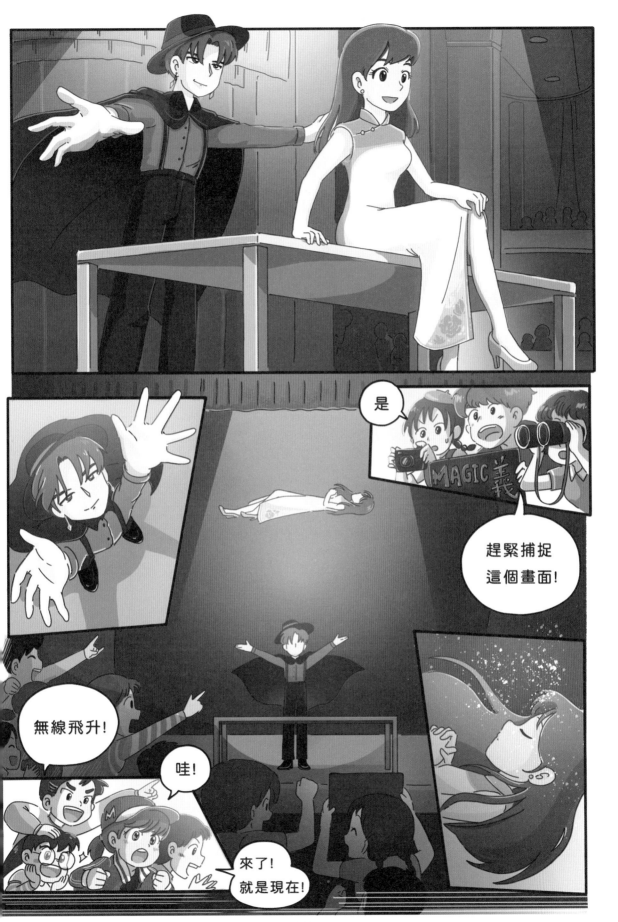

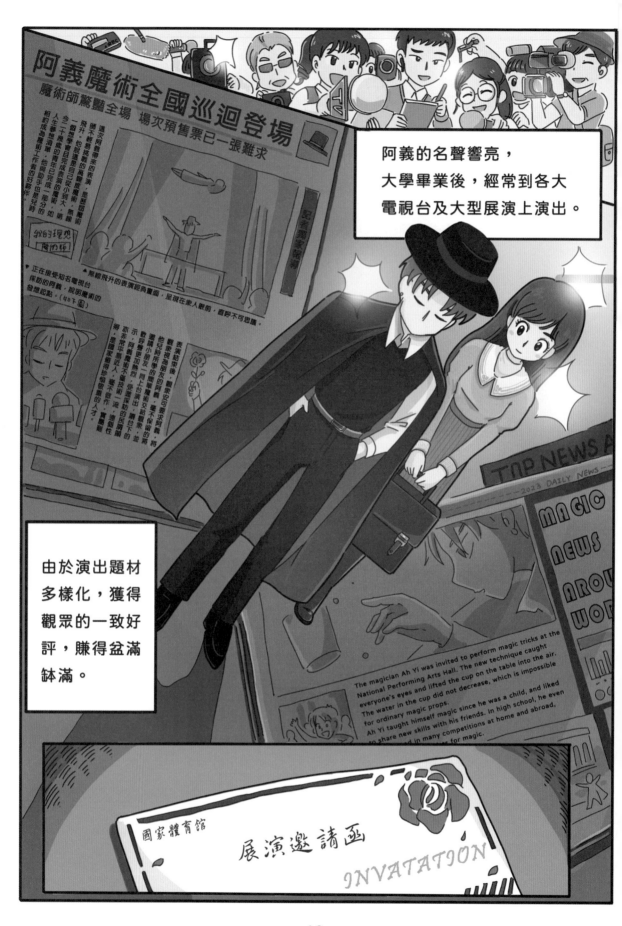

阿義的名聲響亮，大學畢業後，經常到各大電視台及大型展演上演出。

由於演出題材多樣化，獲得觀眾的一致好評，賺得盆滿缽滿。

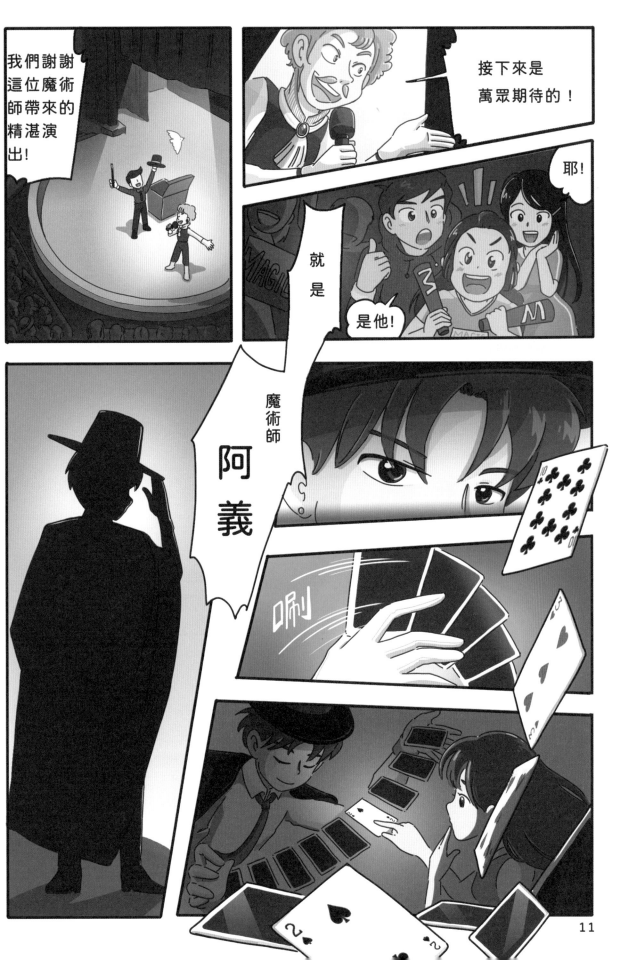

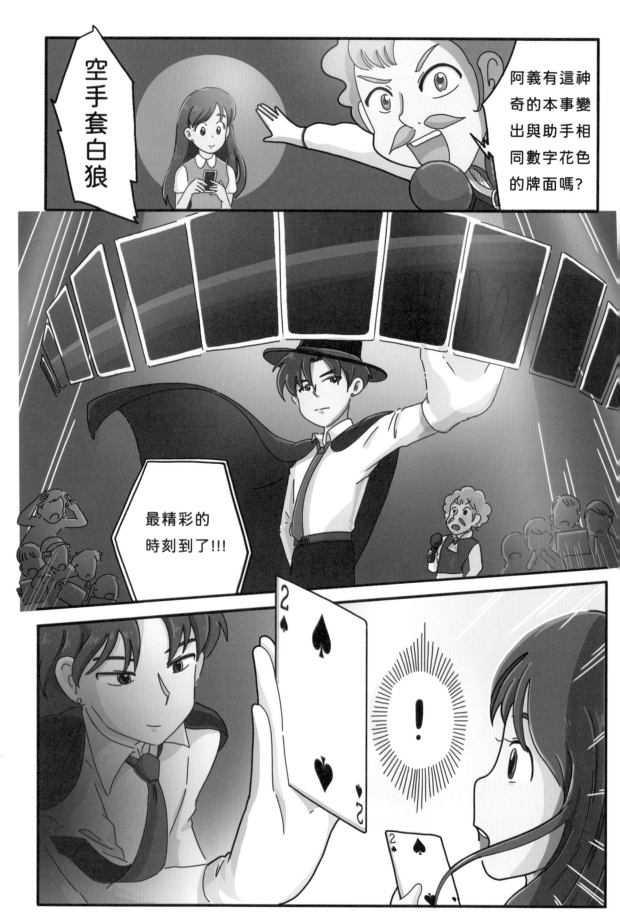

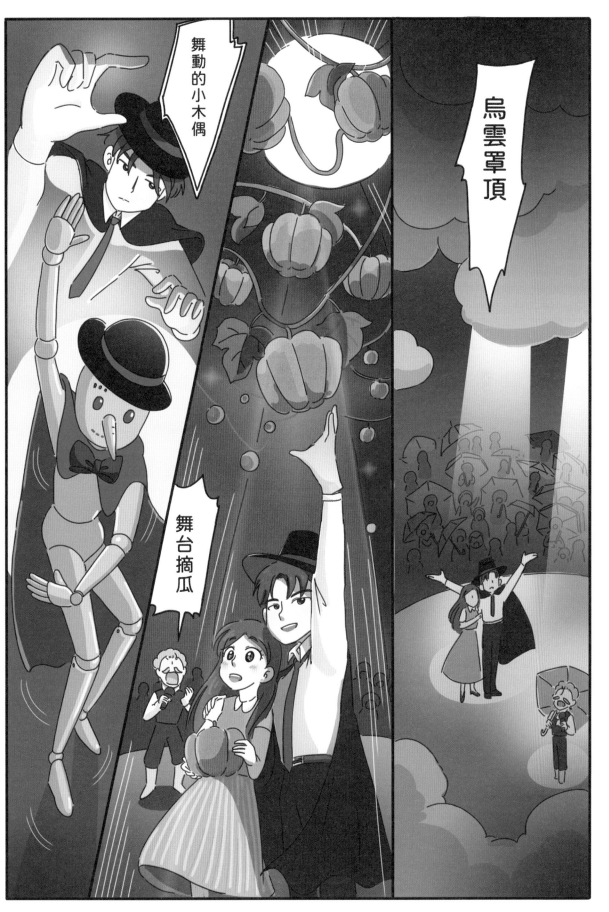

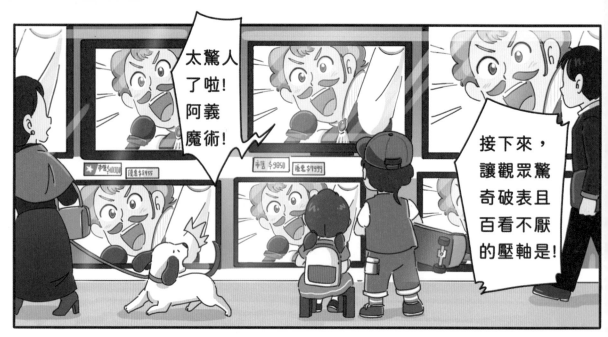

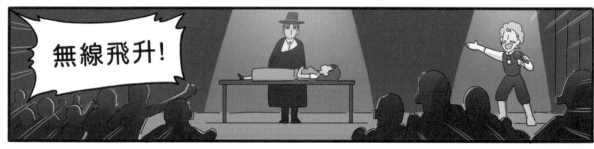

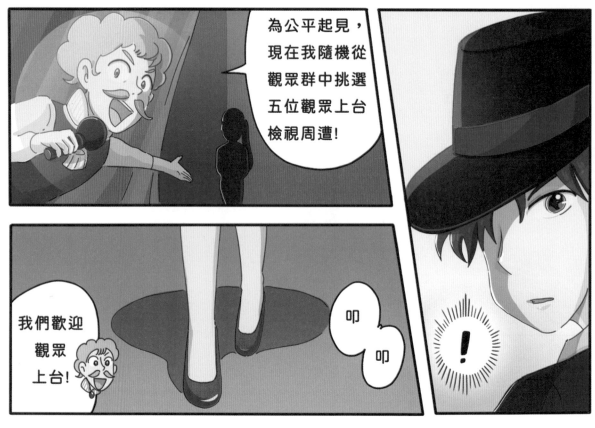

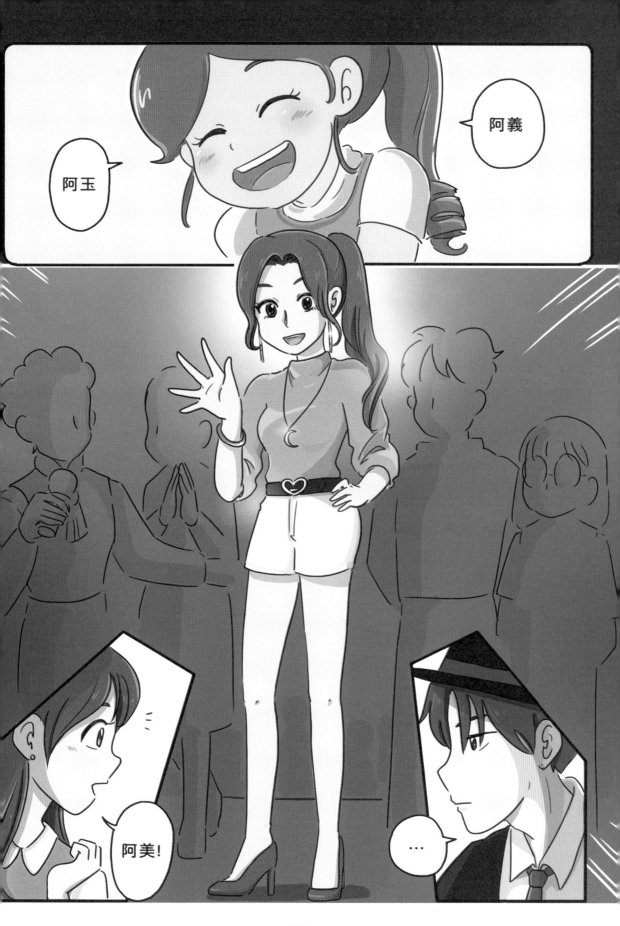

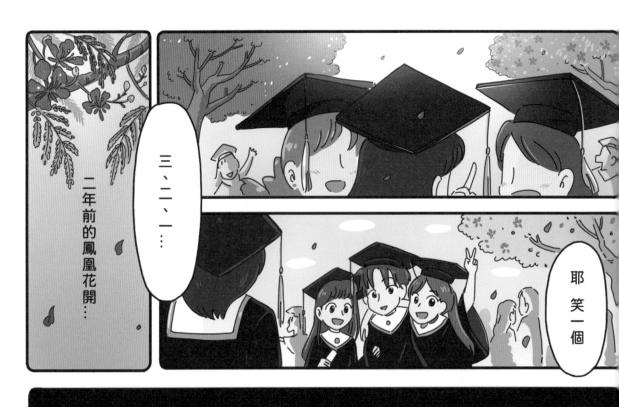

二年前的鳳凰花開⋯

三、二、一⋯

耶 笑一個

欸 以後你們的夢想是什麼呢?

當然是成為超級無敵厲害的魔術大師囉!

魔術助理

我跟阿義約定好了!

我呢!

我要當⋯

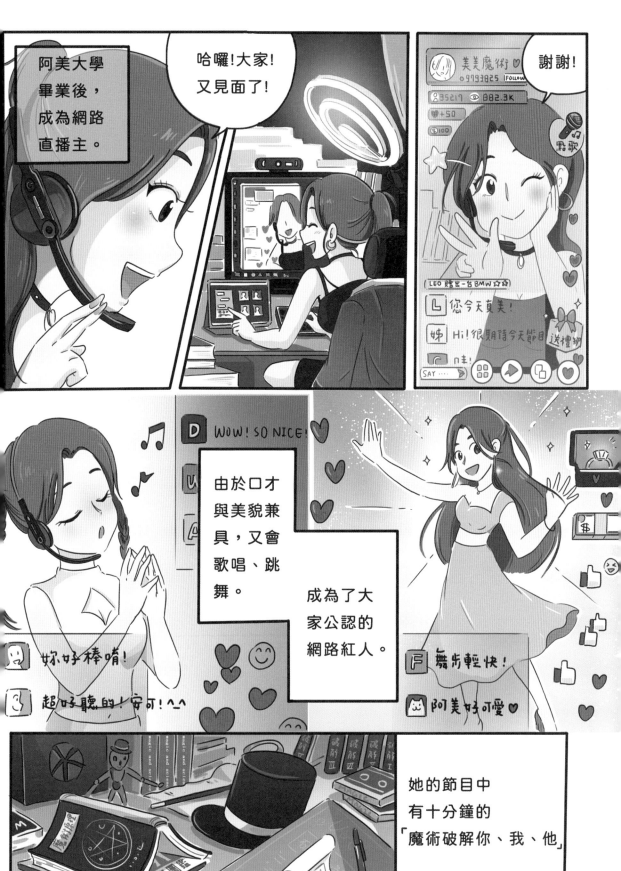

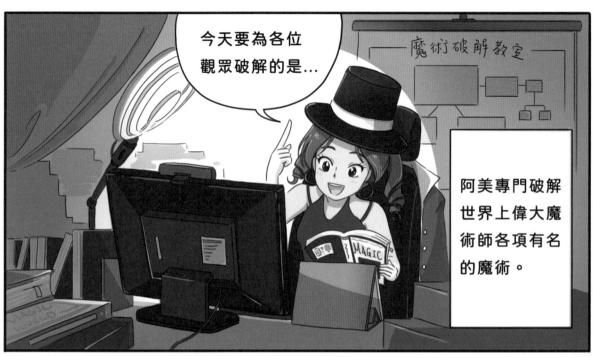

今天要為各位觀眾破解的是…

魔術破解教室

阿美專門破解世界上偉大魔術師各項有名的魔術。

言之有物、口若懸河且親和力十足的阿美。

讓觀眾著迷她散發出來的自信。

2.0 m

新粉絲++
13865

讚

＋追蹤

▶訂閱

美女與魔術真是一絕!

阿美解釋得超清楚的!

每天都要來上節目喔! 愛妳!

天啊!魔術都被妹子破解光了。

I always waiting for U ~

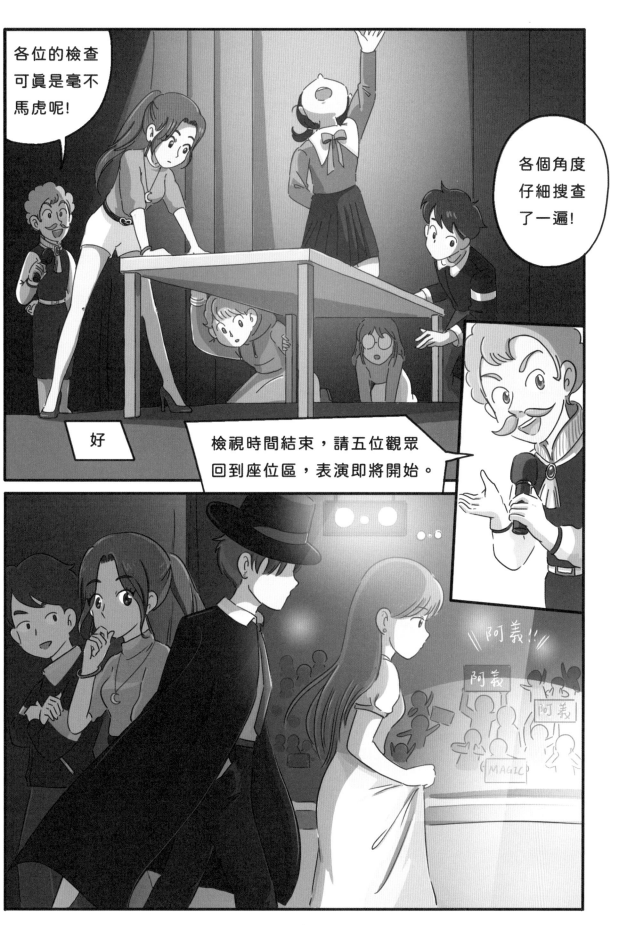

各位的檢查可真是毫不馬虎呢!

各個角度仔細搜查了一遍!

好

檢視時間結束,請五位觀眾回到座位區,表演即將開始。

阿義!!

阿義

阿義

MAGIC

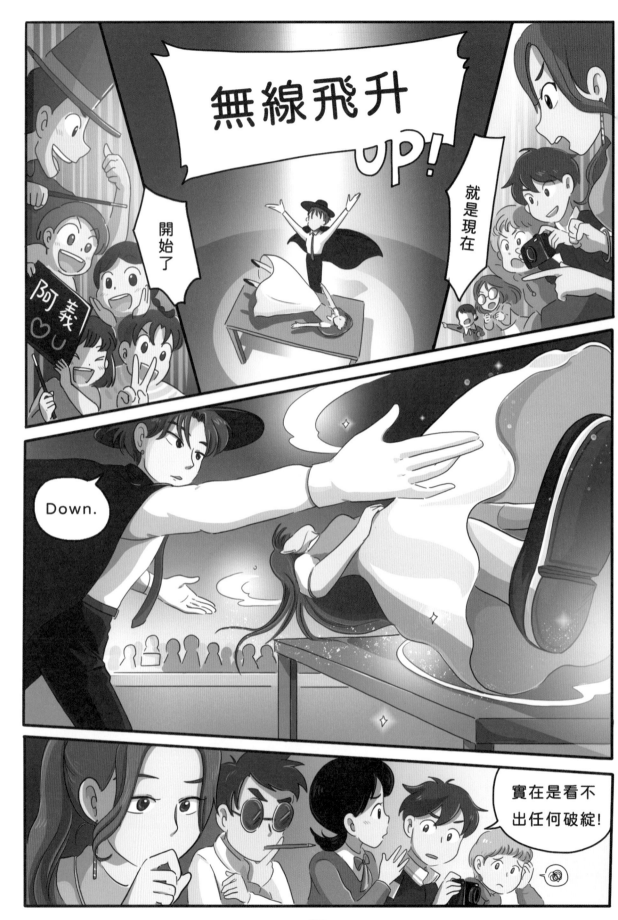

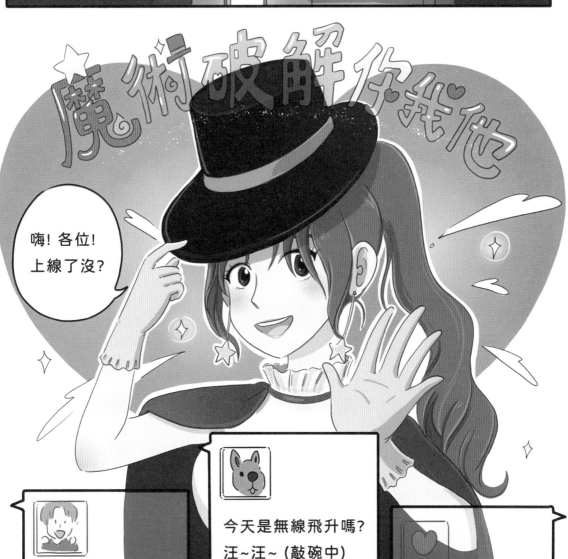

嗨! 各位!
上線了沒?

今天是無線飛升嗎?
汪~汪~(敲碗中)

哇! 帥喔!

嗨!阿美今天真美!
造型真好看>O<

好期待上次阿義魔
術的技巧解析!

我們阿美超厲害的,
一定會破解的!
對吧! 對吧!

快開始吧!
(握拳)))

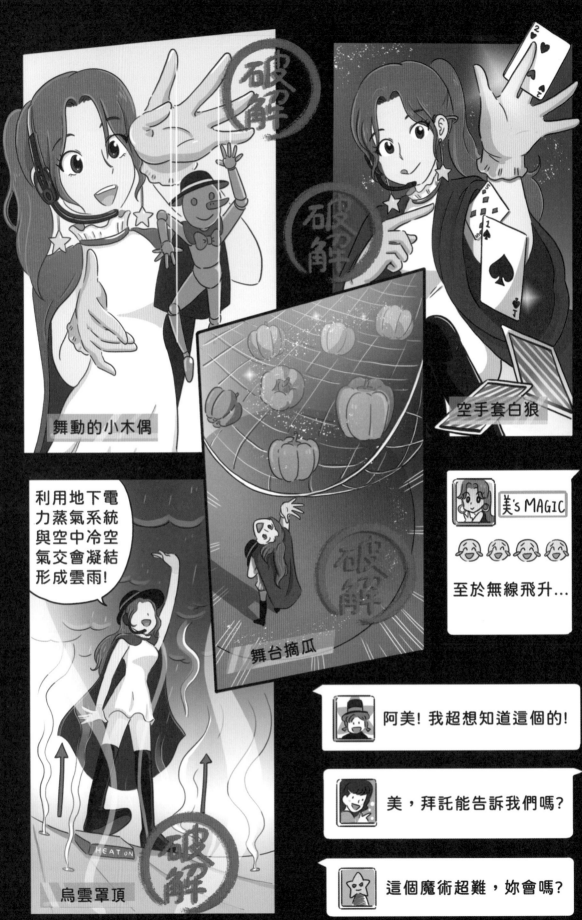

舞動的小木偶

空手套白狼

利用地下電
力蒸氣系統
與空中冷空
氣交會凝結
形成雲雨!

舞台摘瓜

美's MAGIC

至於無線飛升...

阿美! 我超想知道這個的!

美,拜託能告訴我們嗎?

這個魔術超難,妳會嗎?

烏雲罩頂

22

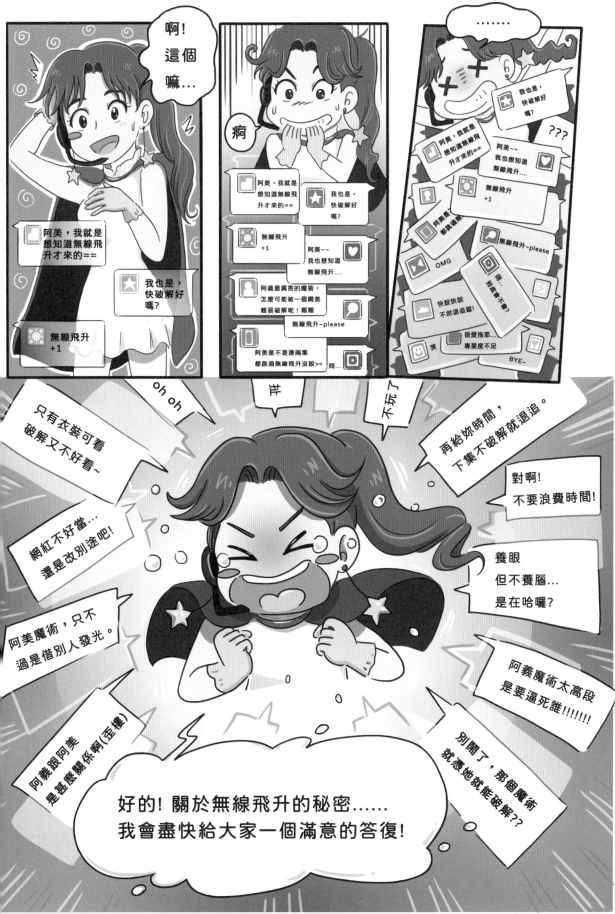

23

那我們下
集再見囉！

掰掰！
謝謝大家
今天的收看！

呼～

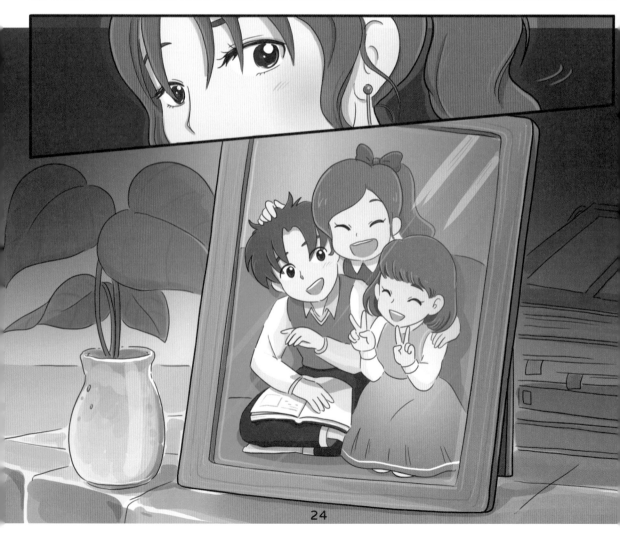

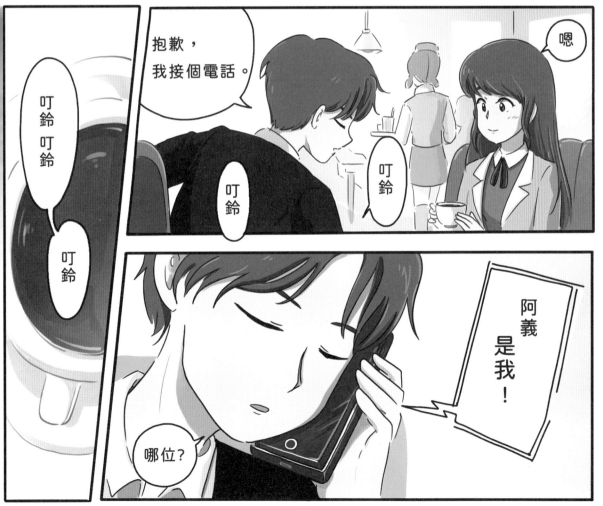

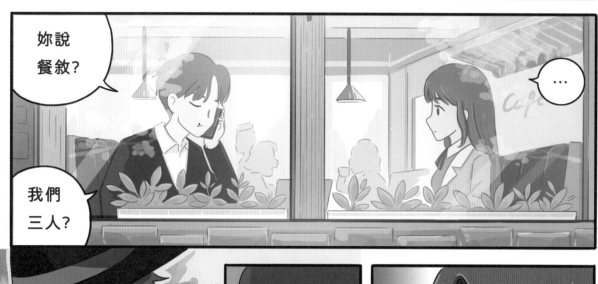

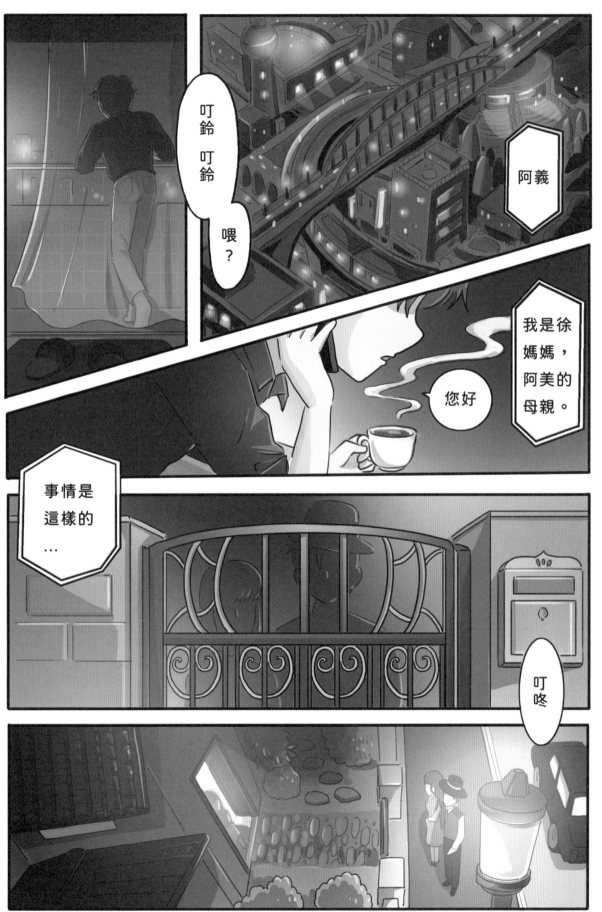

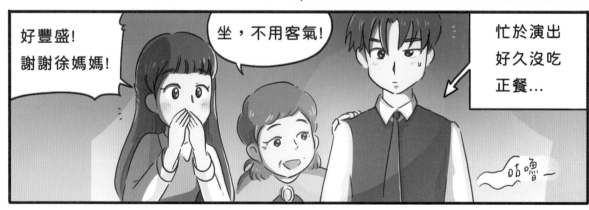

28

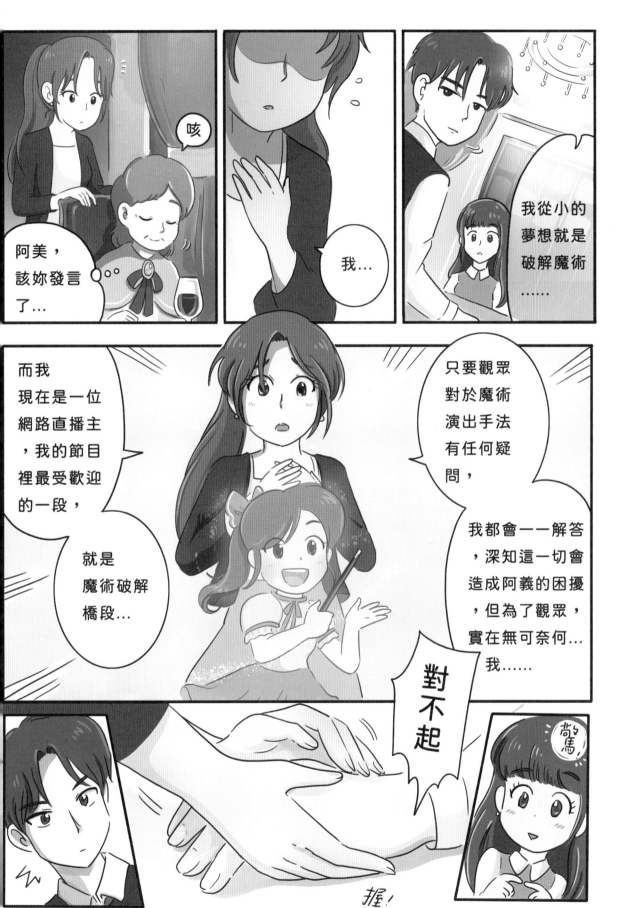

在 哭？

...

阿美
不哭、不哭，
妳看！

欸？

阿義魔法師
要把阿美的
眼淚變不見
囉！

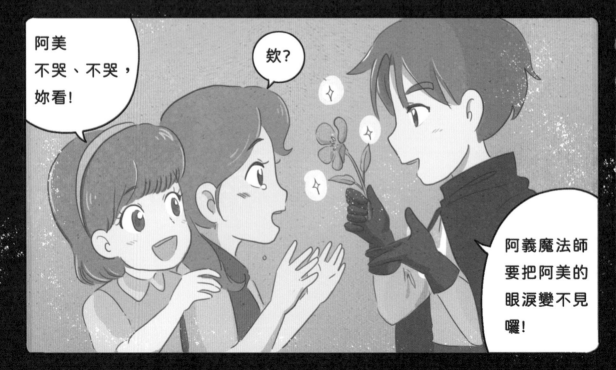

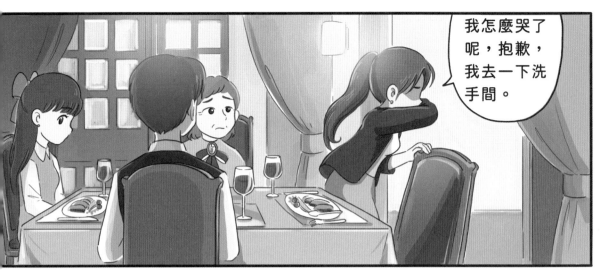

我怎麼哭了呢，抱歉，我去一下洗手間。

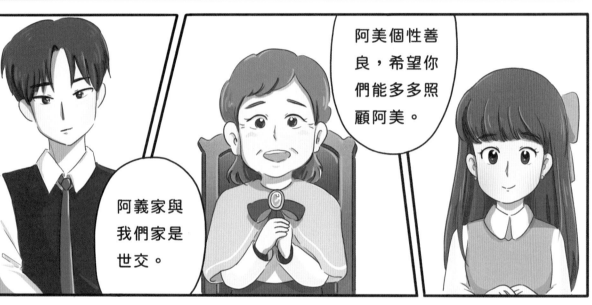

阿美個性善良，希望你們能多多照顧阿美。

阿義家與我們家是世交。

嗯！

那當然...

阿美一直在我心中，我從未忘記過她...

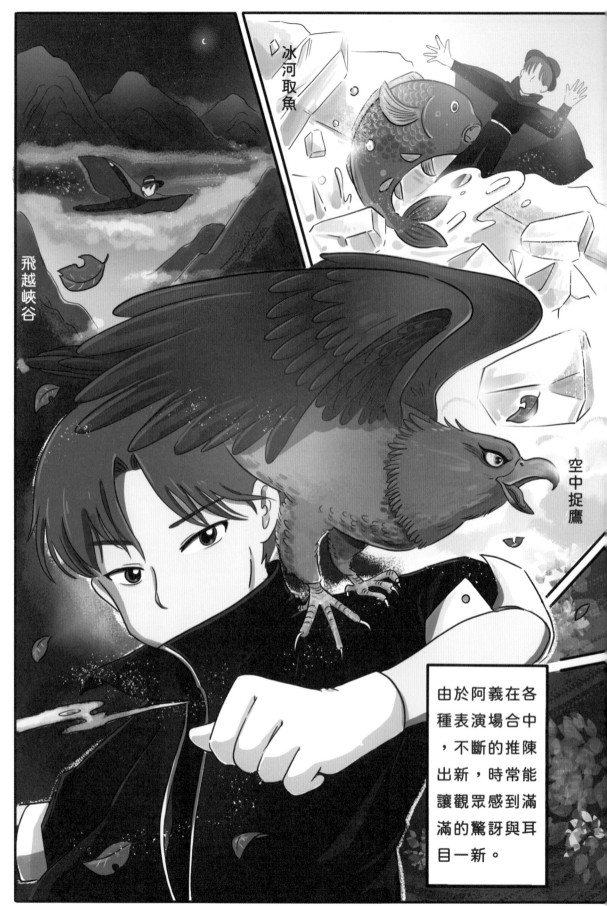

冰河取魚

飛越峽谷

空中捉鷹

由於阿義在各種表演場合中，不斷的推陳出新，時常能讓觀眾感到滿滿的驚訝與耳目一新。

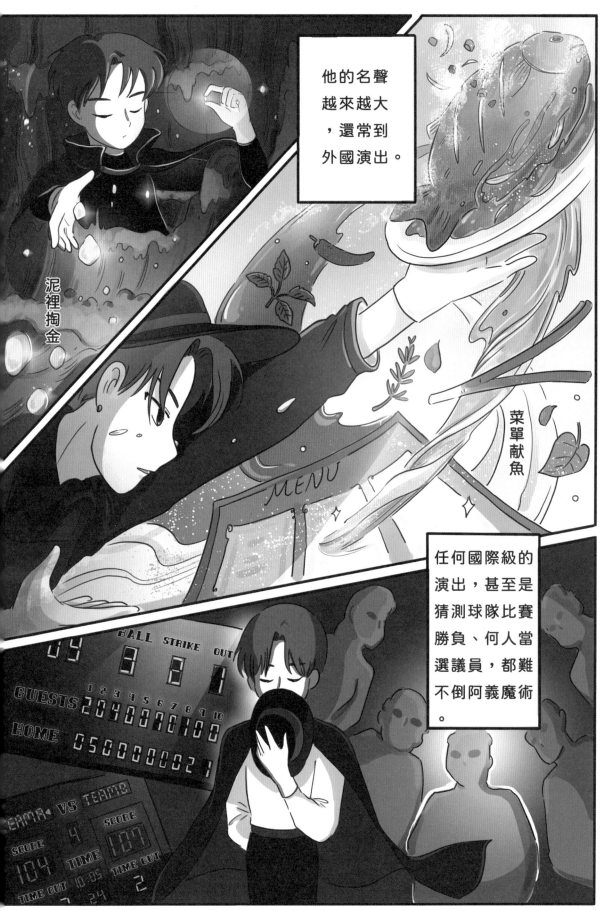

他的名聲越來越大，還常到外國演出。

泥裡掏金

菜單獻魚

MENU

任何國際級的演出，甚至是猜測球隊比賽勝負、何人當選議員，都難不倒阿義魔術。

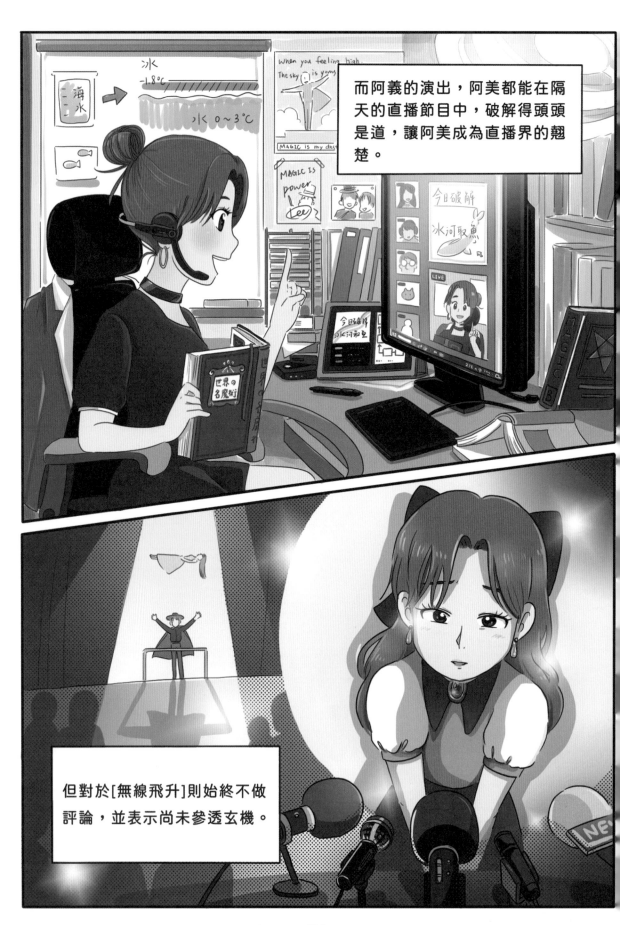

而阿義的演出，阿美都能在隔天的直播節目中，破解得頭頭是道，讓阿美成為直播界的翹楚。

但對於[無線飛升]則始終不做評論，並表示尚未參透玄機。

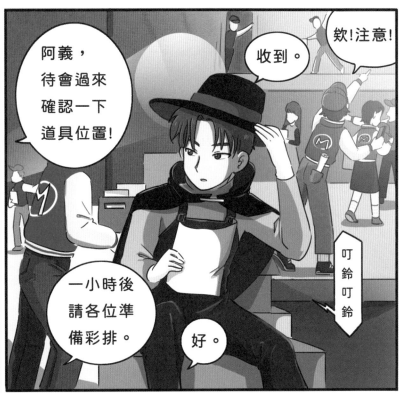

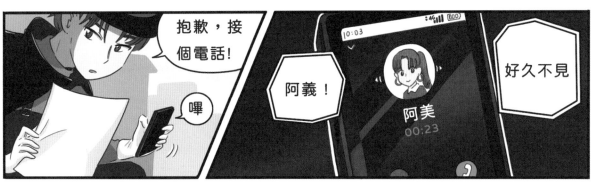

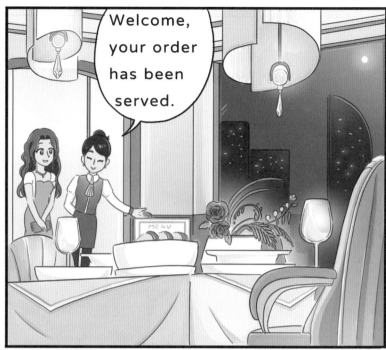

Welcome, your order has been served.

叮鈴

義 我到了。
:)

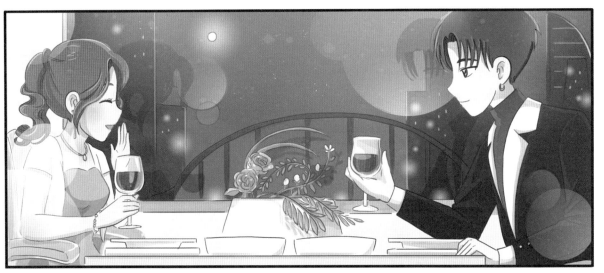

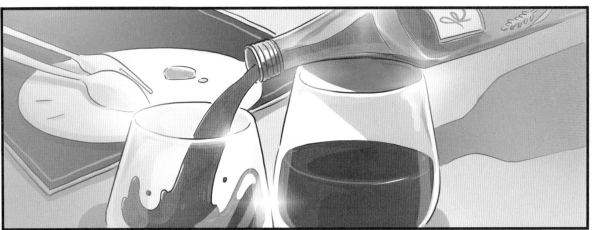

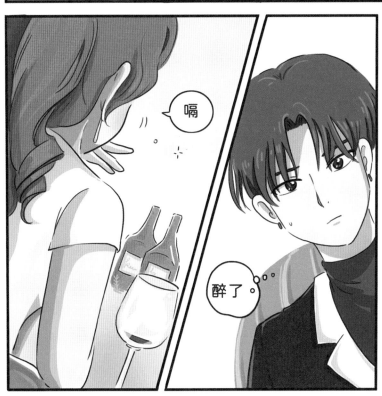

嗝

醉了

（晃））

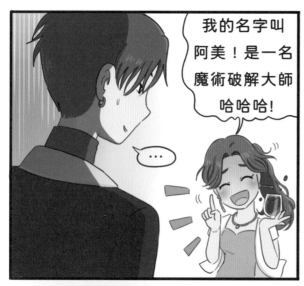

我的名字叫阿美！是一名魔術破解大師哈哈哈！

…

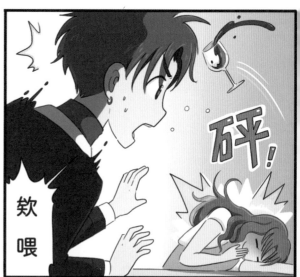

欸喂

砰！

到了~

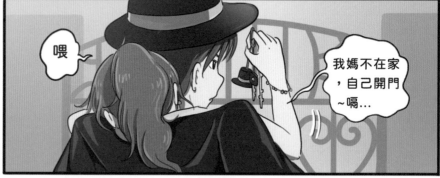

喂

我媽不在家，自己開門~嗝…

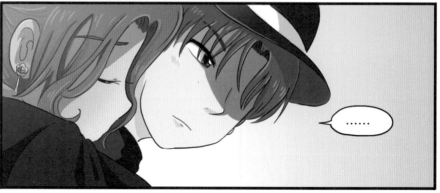

……

昨晚真的很抱歉，喝得爛醉，睡著了，沒能好好陪你...

滋

來！

41

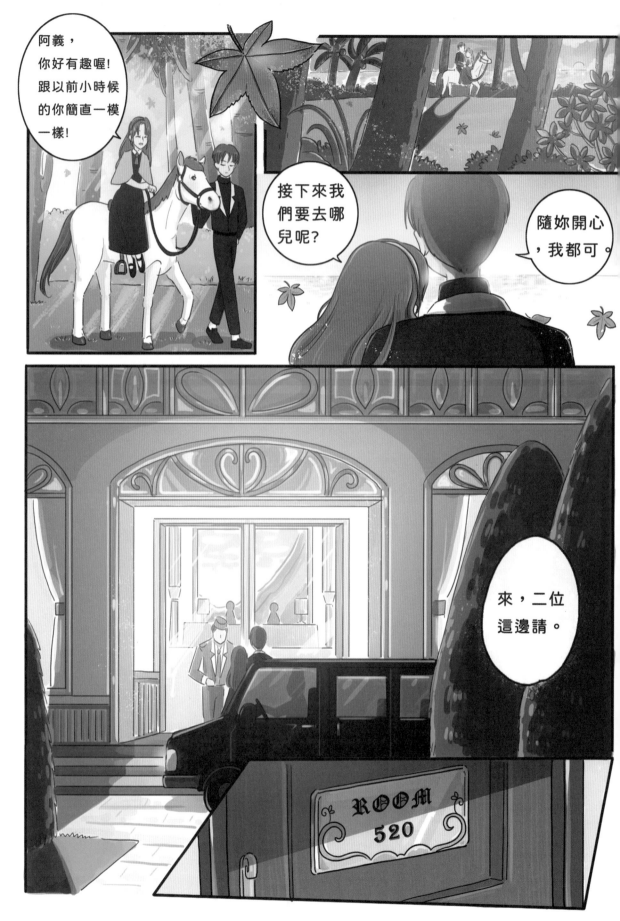

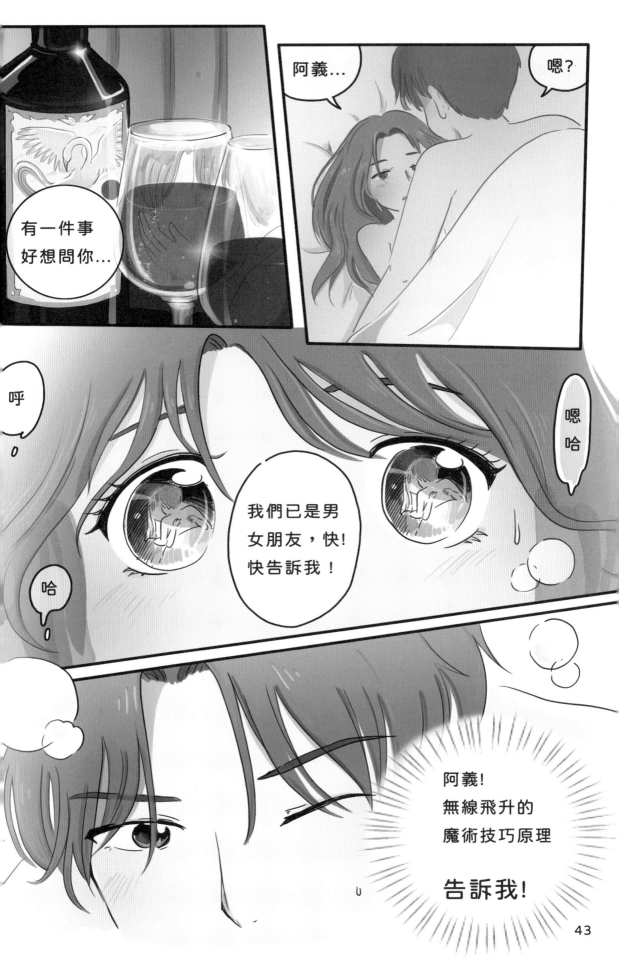

43

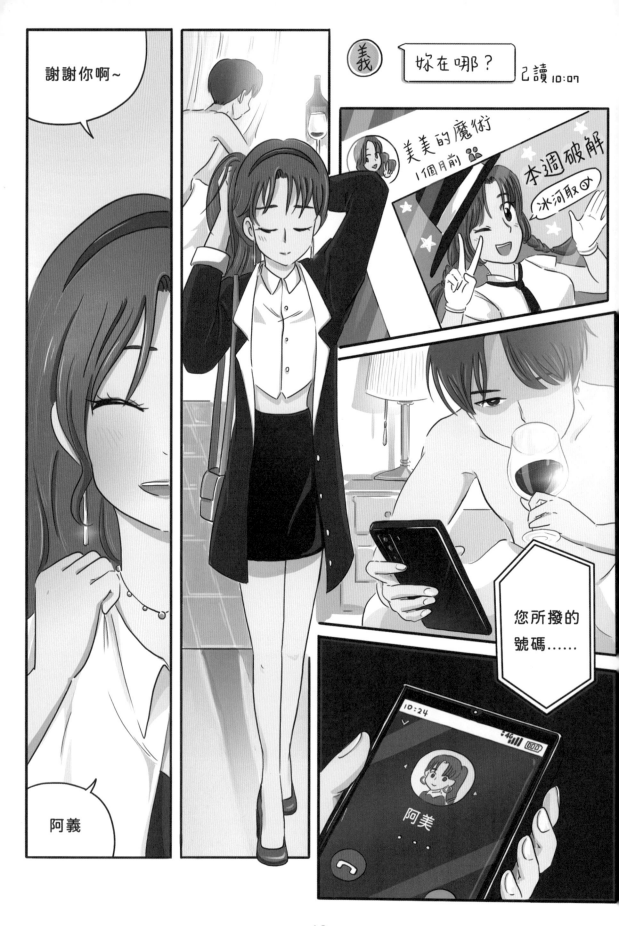

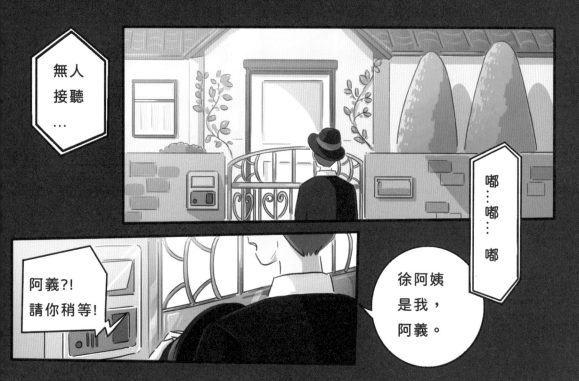

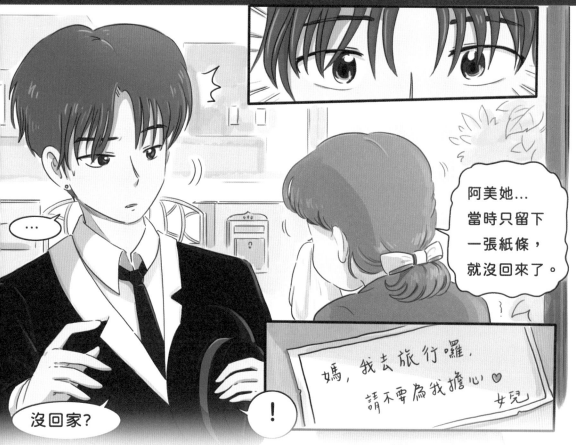

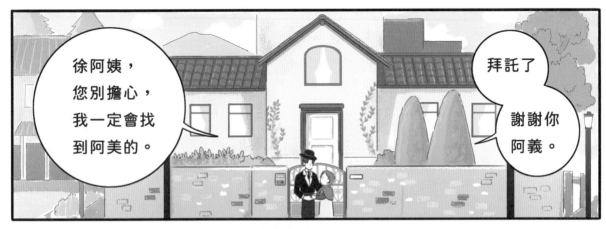

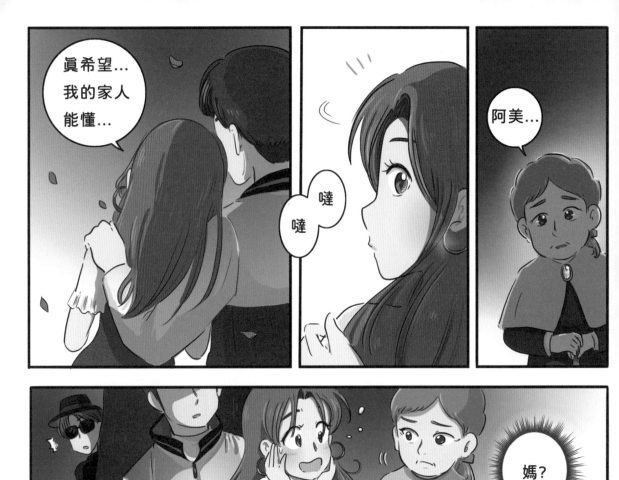

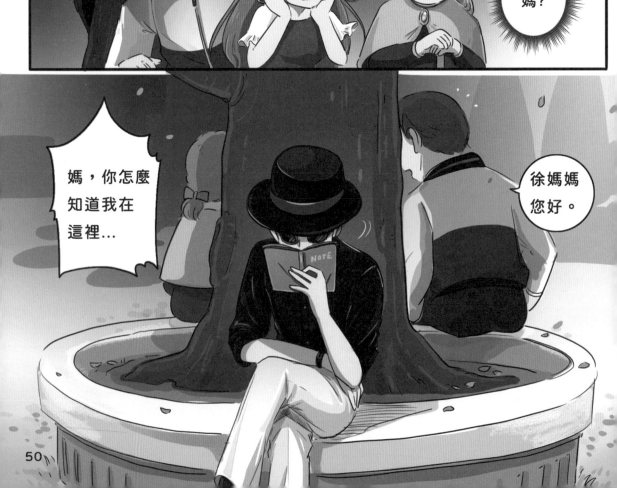

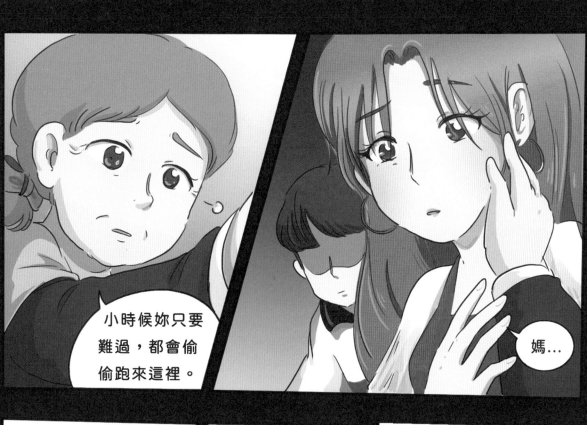

小時候妳只要難過，都會偷偷跑來這裡。

媽...

為什麼突然離家好幾天？連阿義都聯繫不到妳？

你們不是交往一段時間了嗎？

是不是你們彼此之間的感情出現了狀況？

有什麼問題，都可以告訴媽媽我...

我一定會盡力幫妳去跟阿義好好協調...

...

讓你們能恩恩愛愛過一輩子。

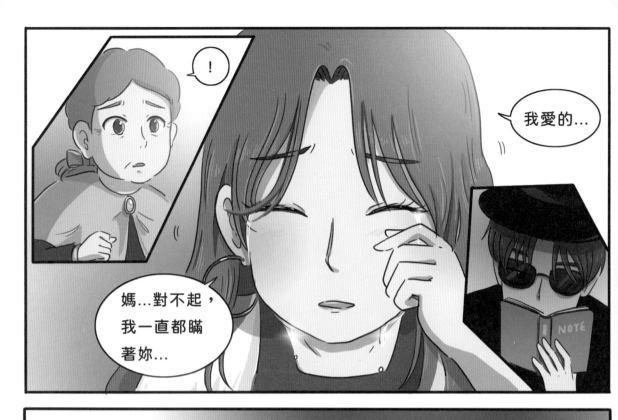

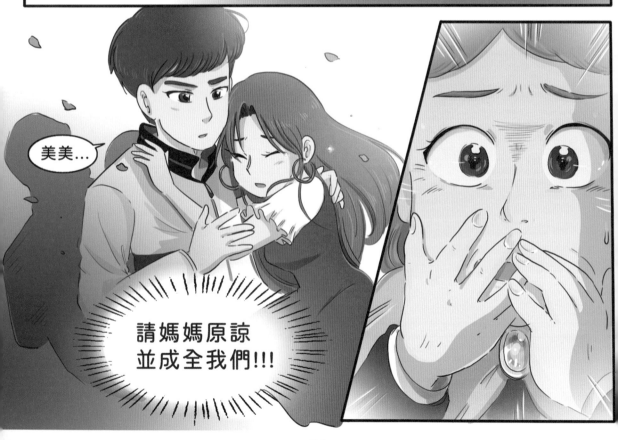

妳不是最近與阿義過從甚密?

我還告訴他母親,希望我們能成為兒女親家...怎麼會...

媽...

徐媽...請您放心,我會好好照顧阿美。

女兒...

那妳跟阿義的感情...?

我對所有男人感覺都一樣，完全沒有任何好感...

跟他們在一起，我感到窒息，自己彷彿成了行屍走肉...

當時之所以和阿義在一起是因為被直播觀眾逼瘋了。

他們一直緊纏著我追問，無線飛升魔術的秘密!

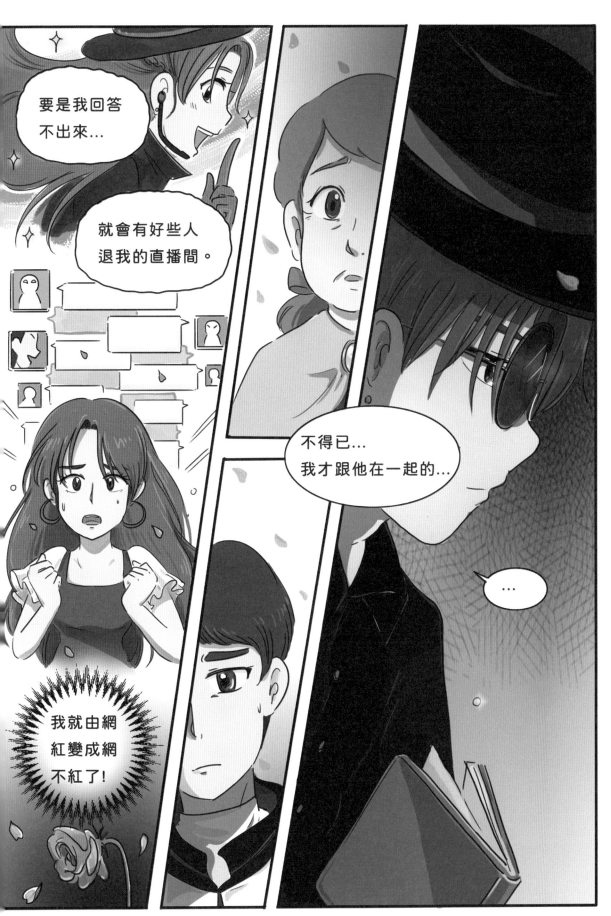

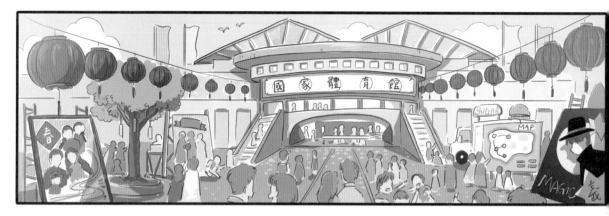

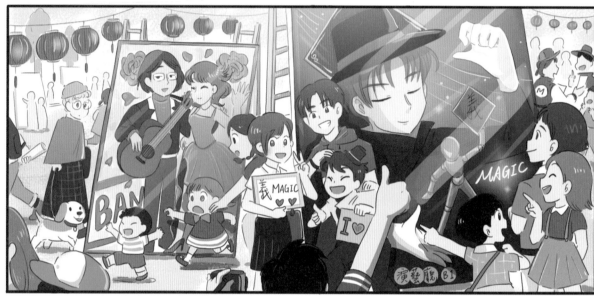

各位表演者請就定位，彩排開始！

有沒有歪幫我看？

準備上場彩排吧！阿義！

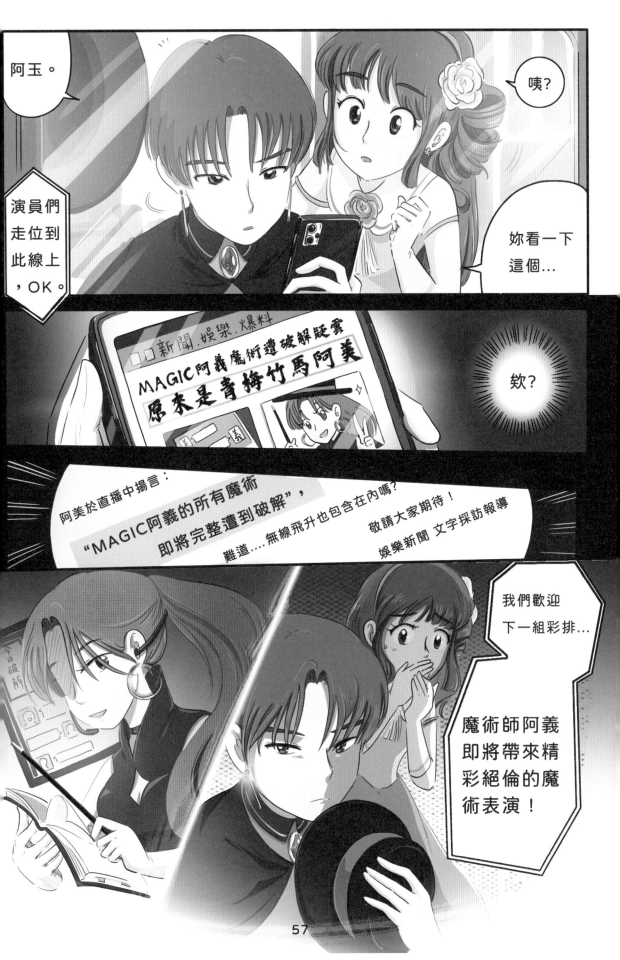

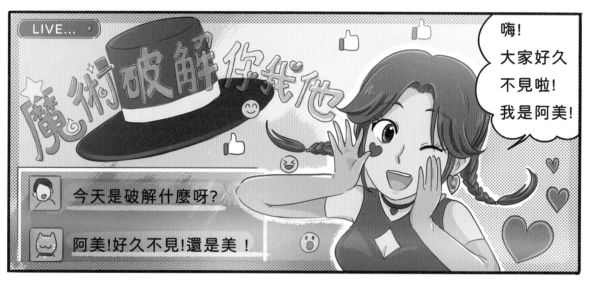

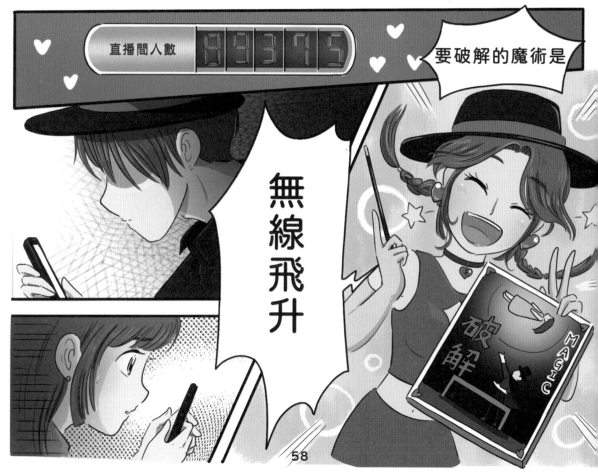

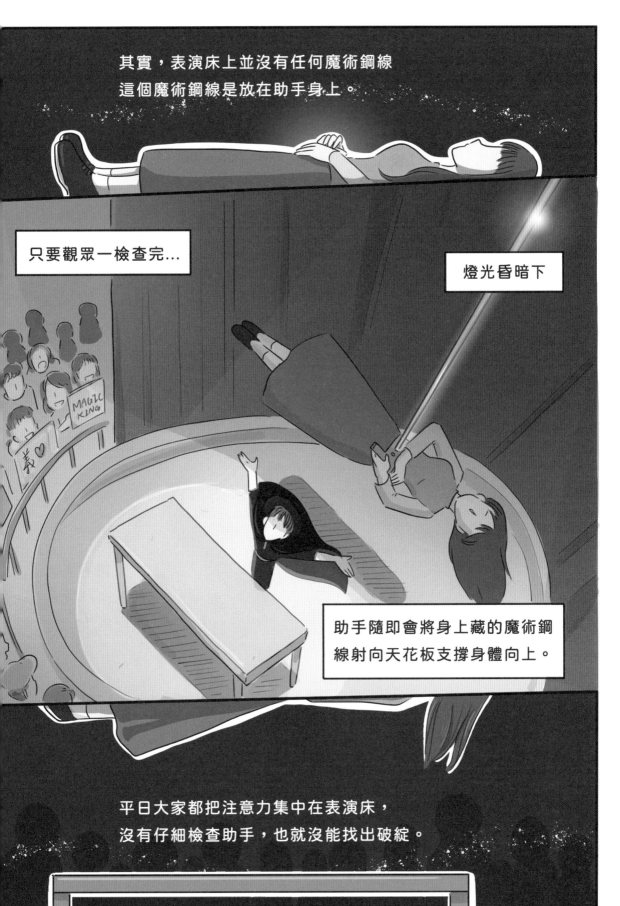

其實，表演床上並沒有任何魔術鋼線
這個魔術鋼線是放在助手身上。

只要觀眾一檢查完...

燈光昏暗下

助手隨即會將身上藏的魔術鋼線射向天花板支撐身體向上。

平日大家都把注意力集中在表演床，
沒有仔細檢查助手，也就沒能找出破綻。

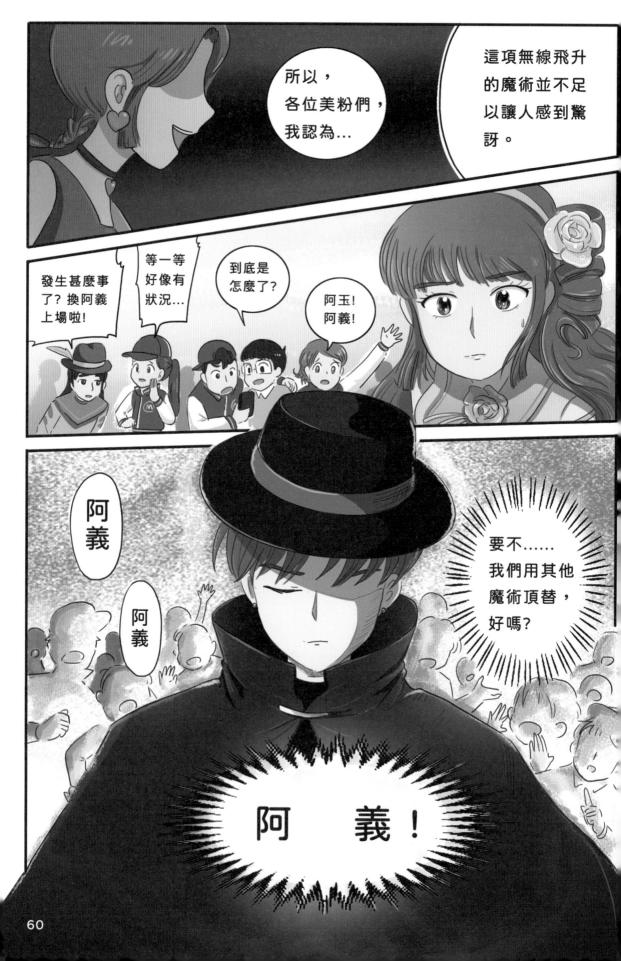

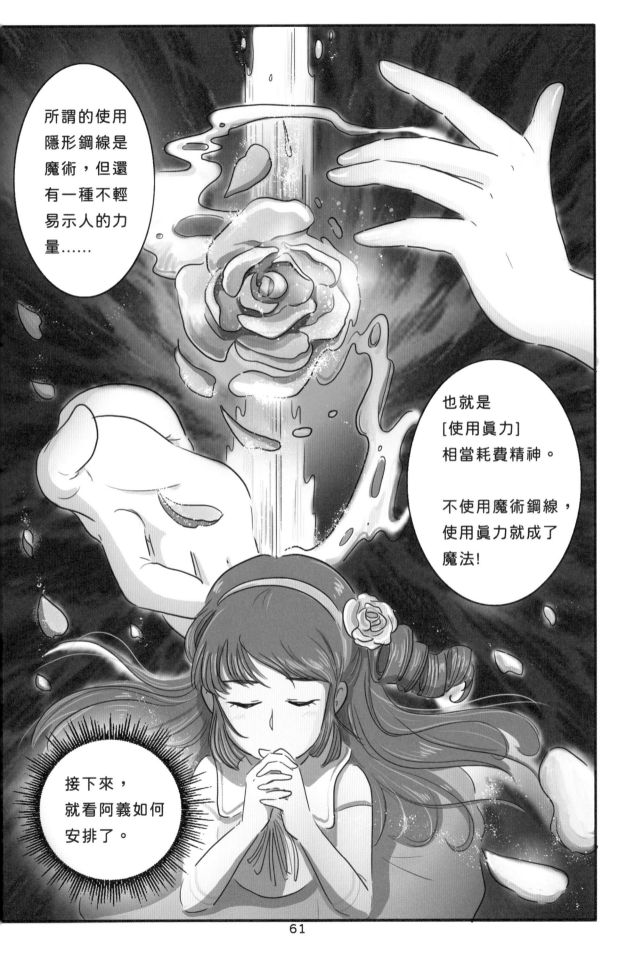

所謂的使用隱形鋼線是魔術,但還有一種不輕易示人的力量……

也就是[使用真力]相當耗費精神。

不使用魔術鋼線,使用真力就成了魔法!

接下來,就看阿義如何安排了。

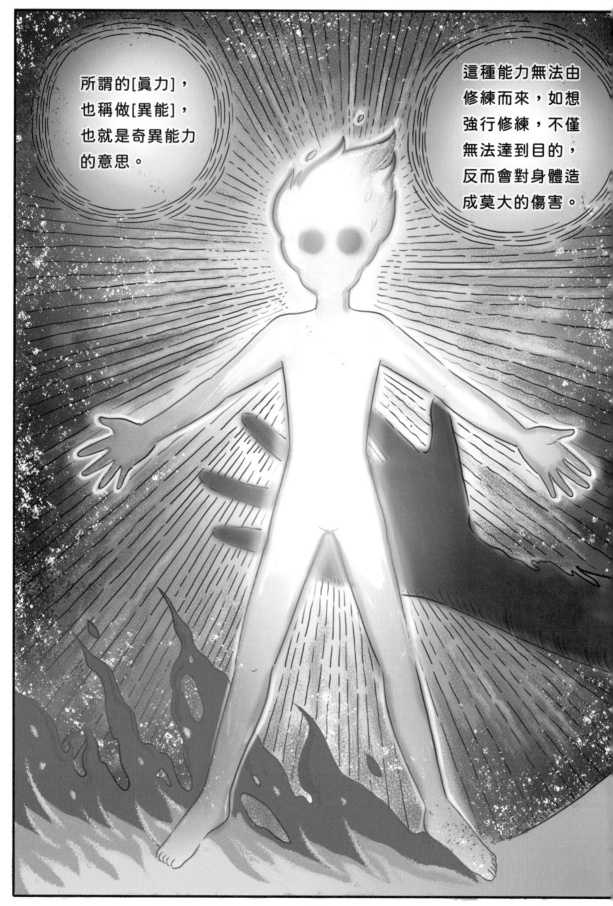

所謂的[真力]，
也稱做[異能]，
也就是奇異能力
的意思。

這種能力無法由
修練而來，如想
強行修練，不僅
無法達到目的，
反而會對身體造
成莫大的傷害。

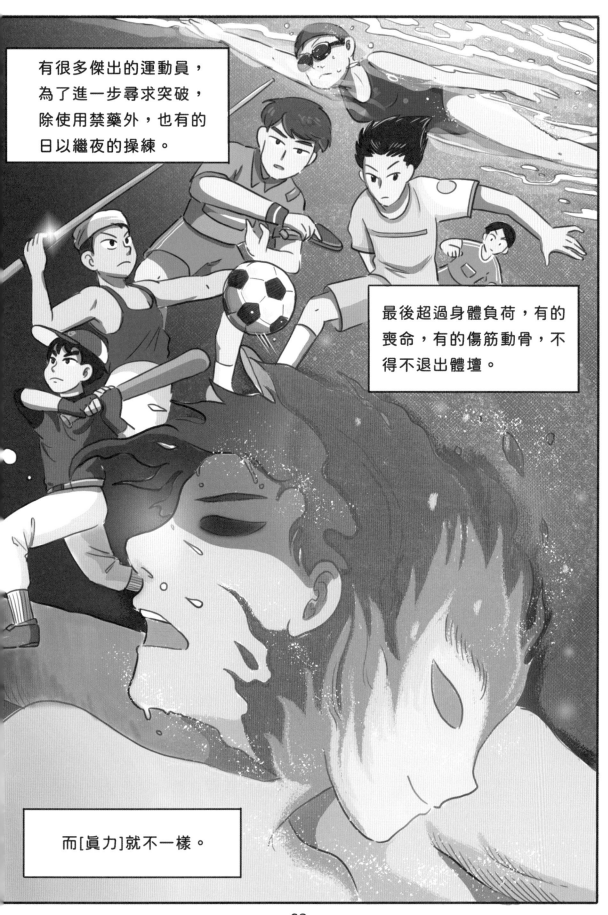

有很多傑出的運動員，為了進一步尋求突破，除使用禁藥外，也有的日以繼夜的操練。

最後超過身體負荷，有的喪命，有的傷筋動骨，不得不退出體壇。

而[真力]就不一樣。

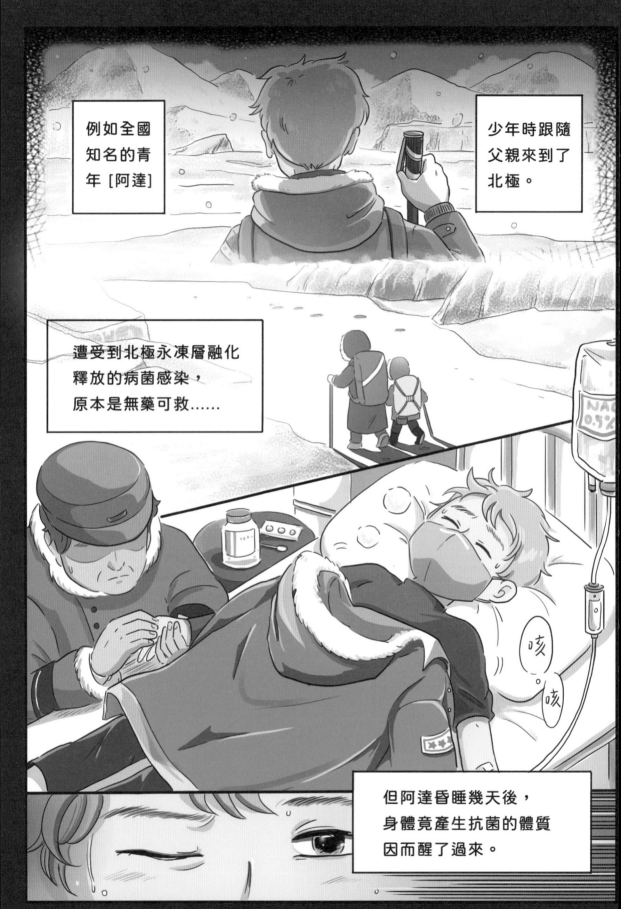

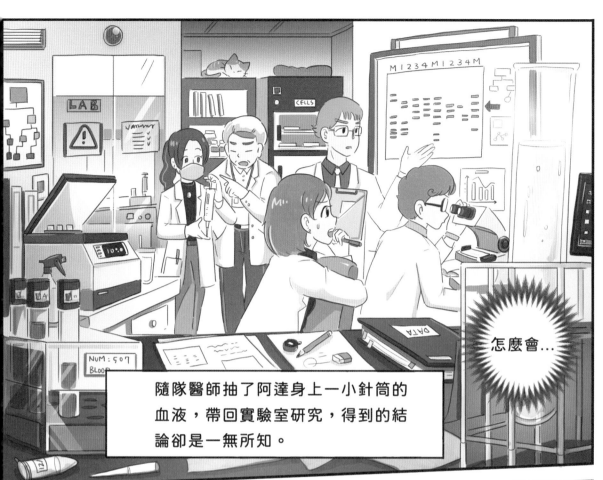

怎麼會...

隨隊醫師抽了阿達身上一小針筒的血液，帶回實驗室研究，得到的結論卻是一無所知。

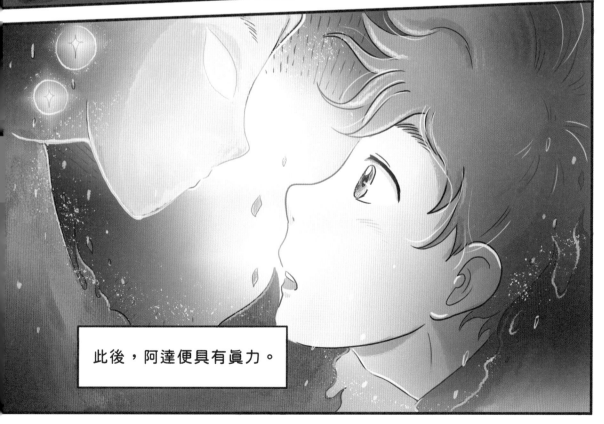

此後，阿達便具有真力。

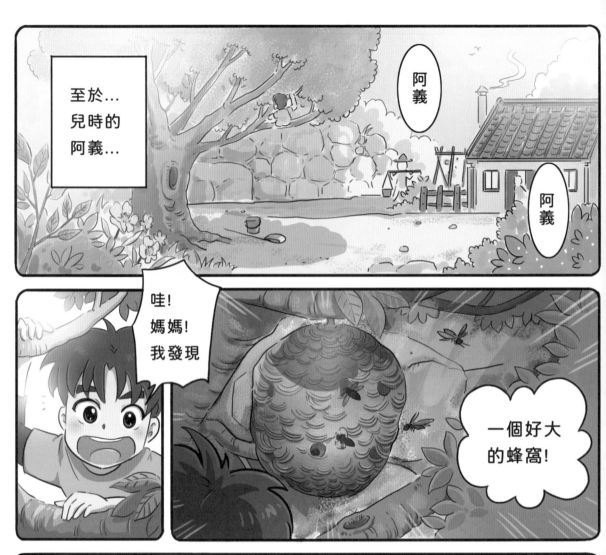

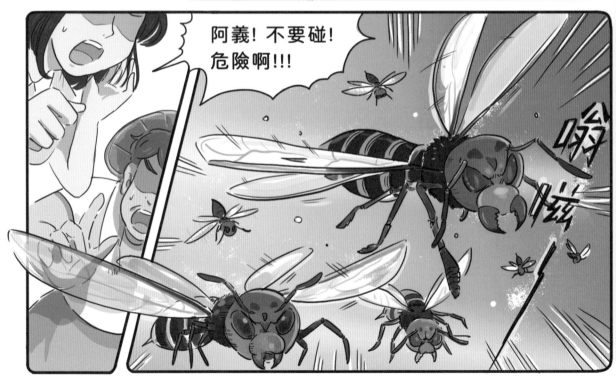

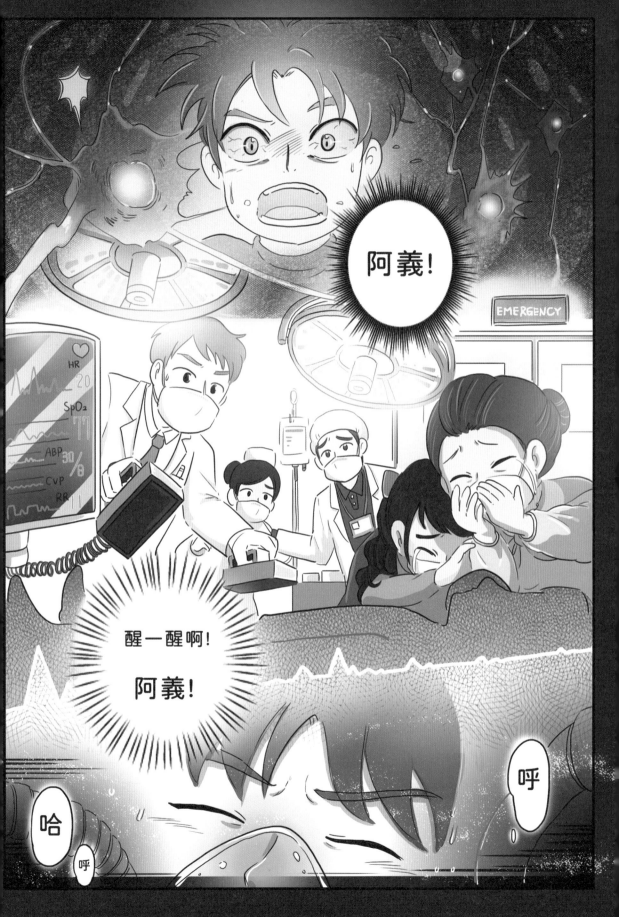

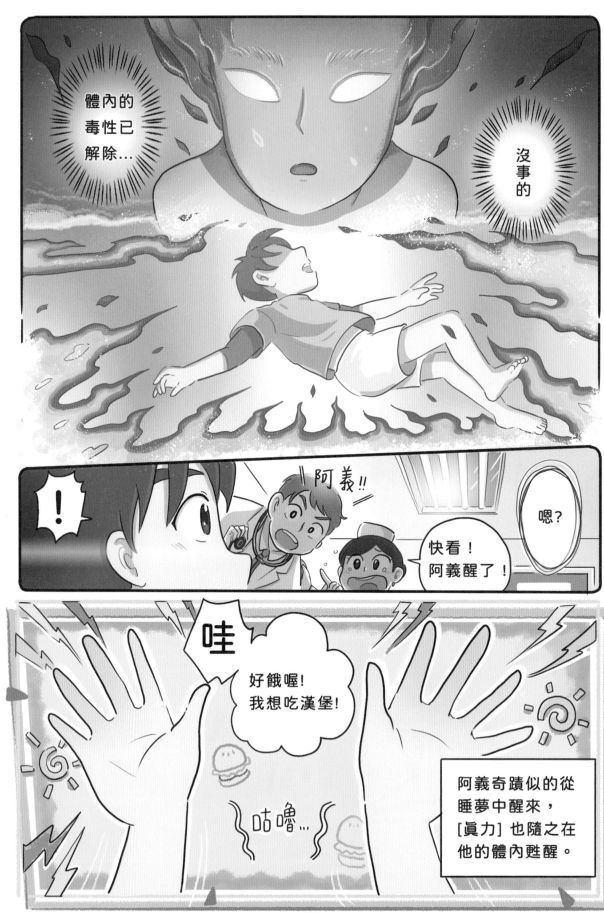

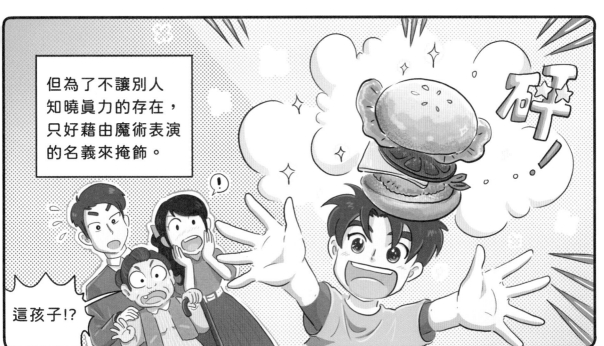

但為了不讓別人知曉真力的存在，只好藉由魔術表演的名義來掩飾。

這孩子!?

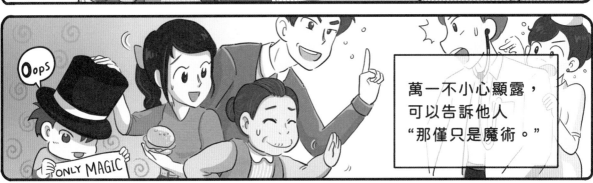

萬一不小心顯露，可以告訴他人
"那僅只是魔術。"

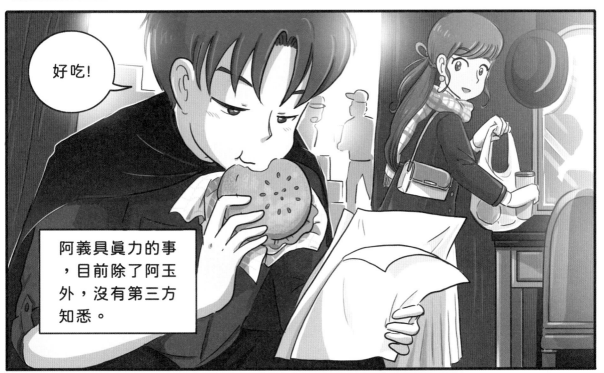

好吃!

阿義具真力的事，目前除了阿玉外，沒有第三方知悉。

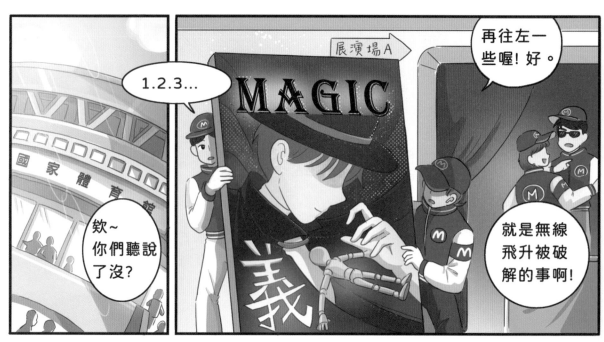

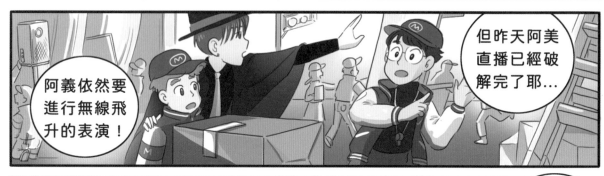

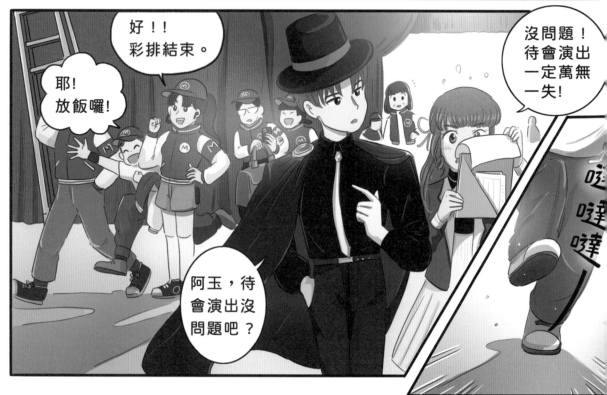

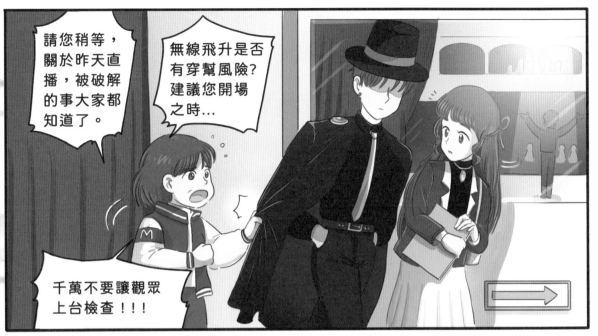

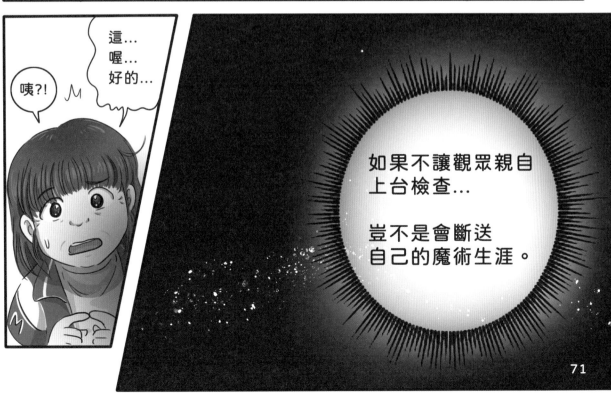

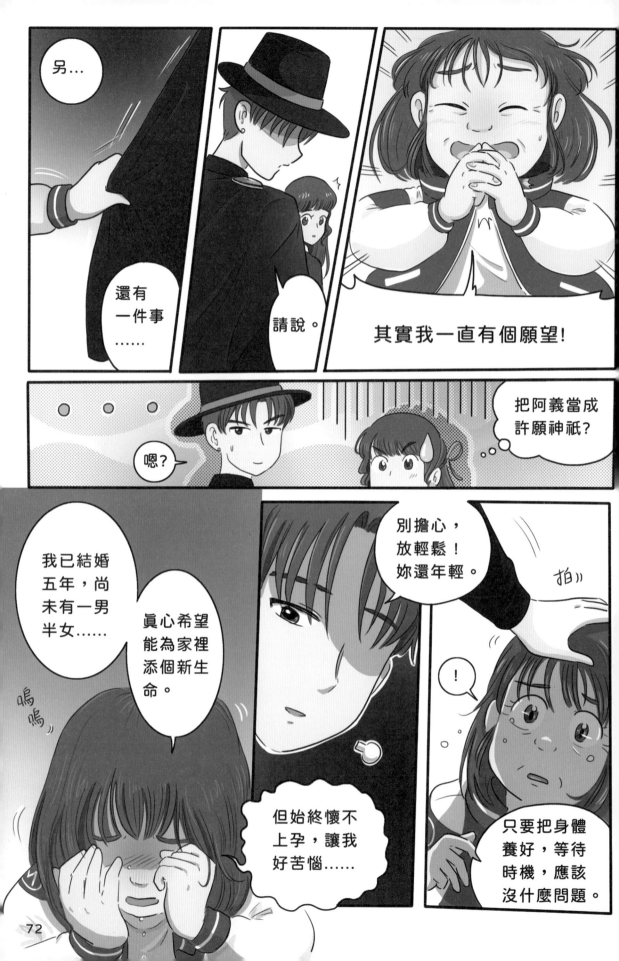

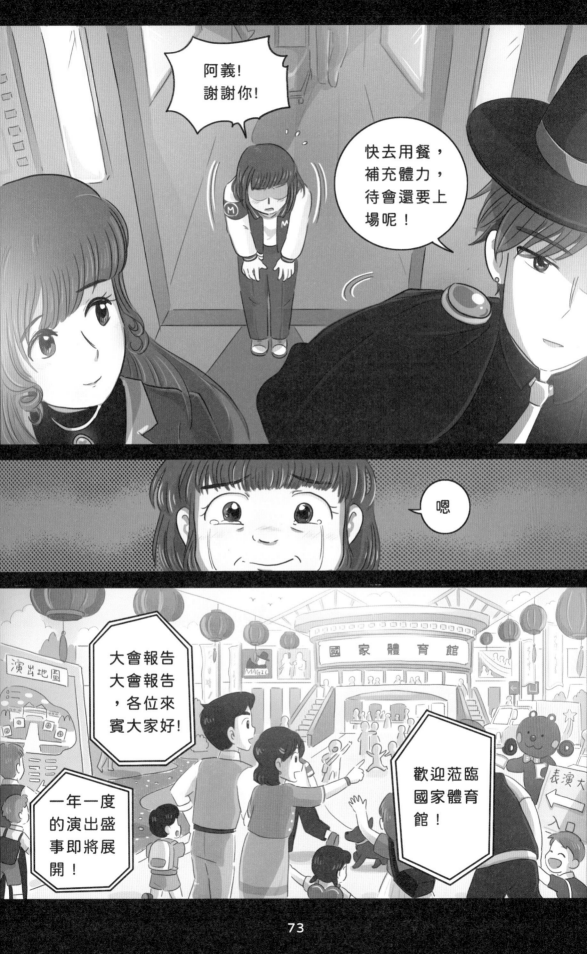

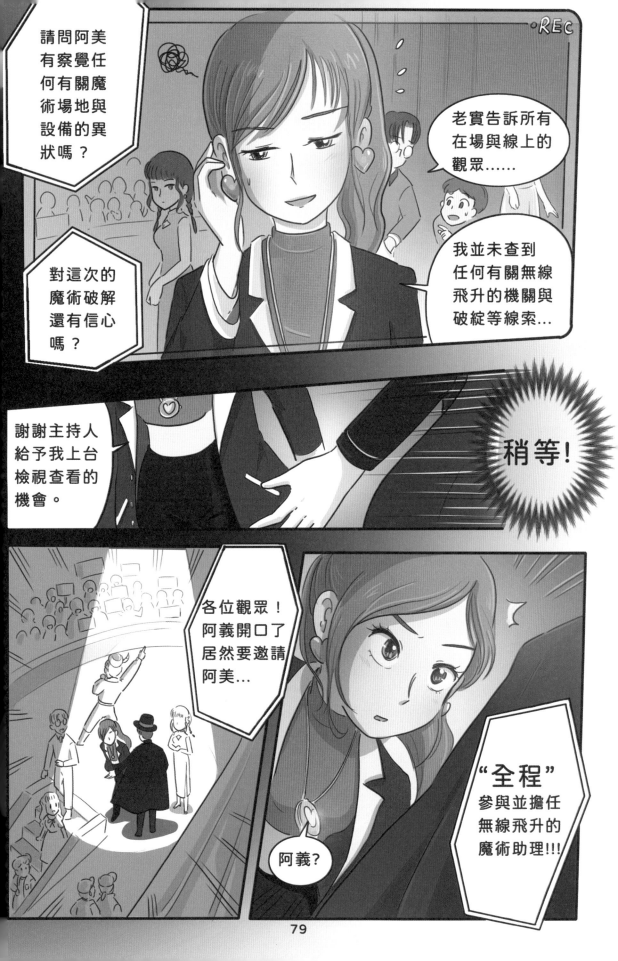

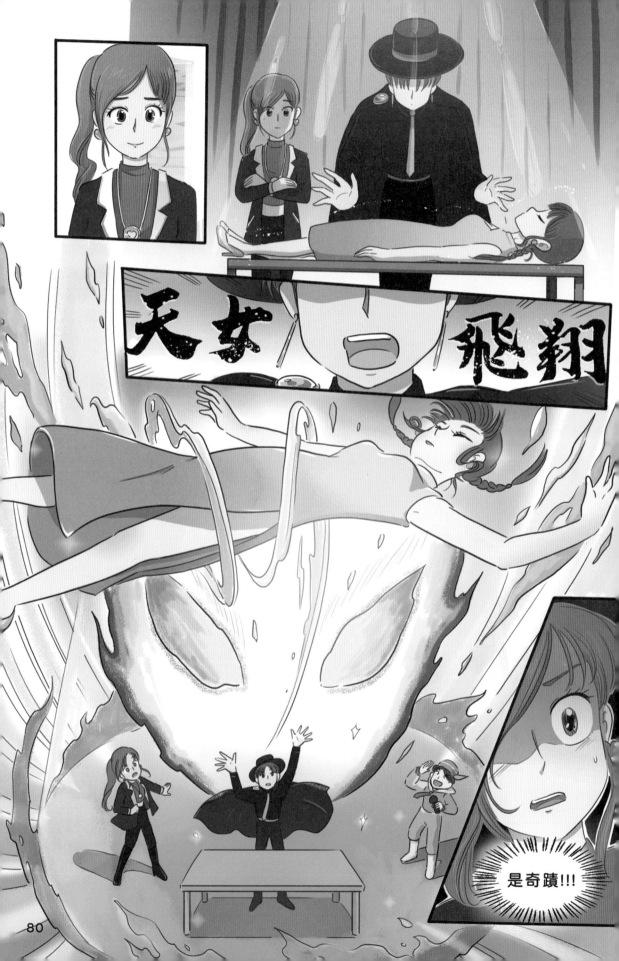

天女

飛翔

是奇蹟!!!

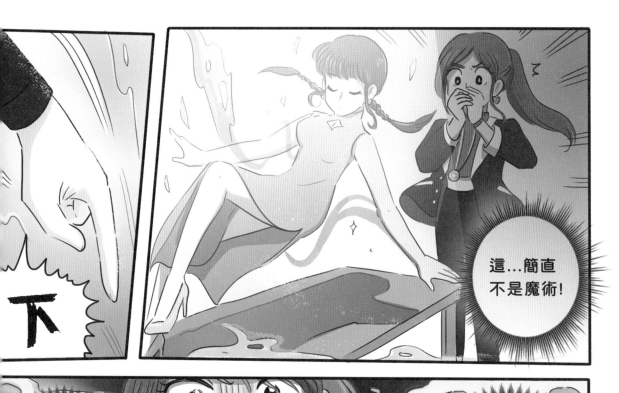

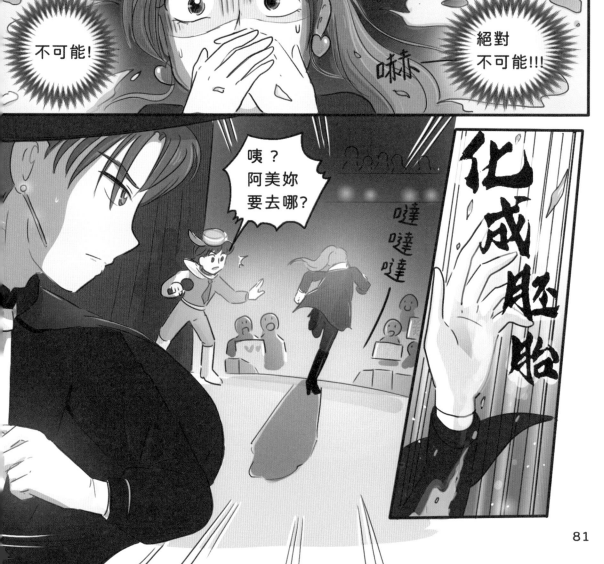

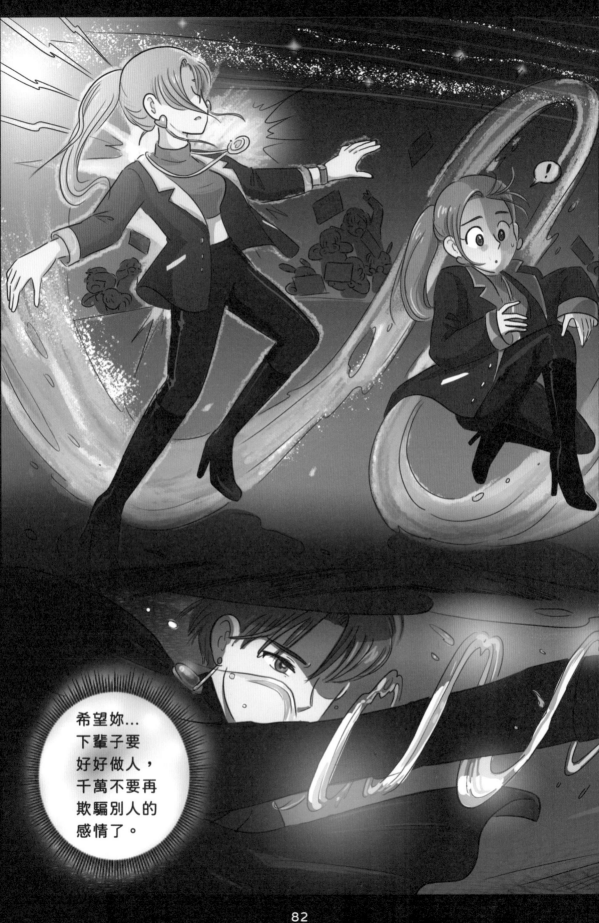

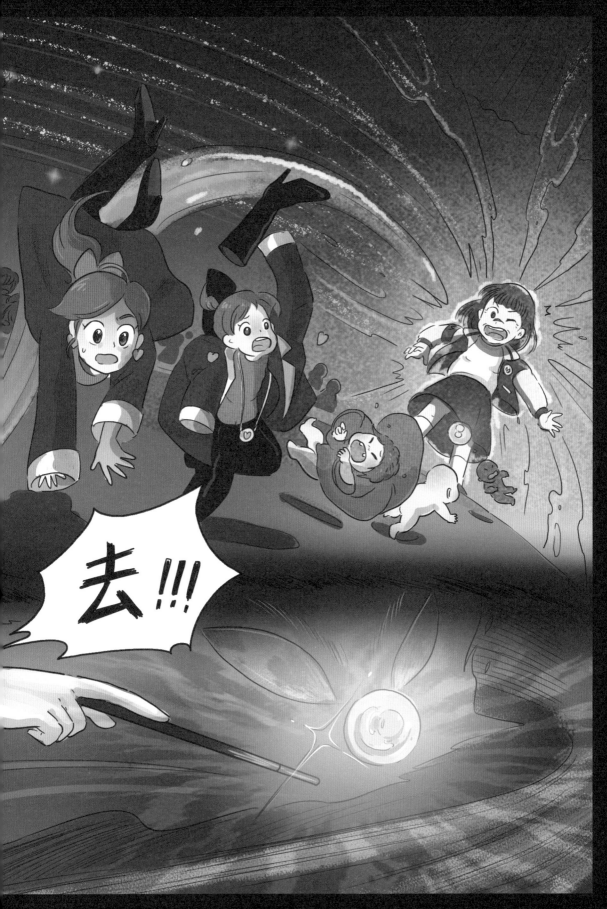

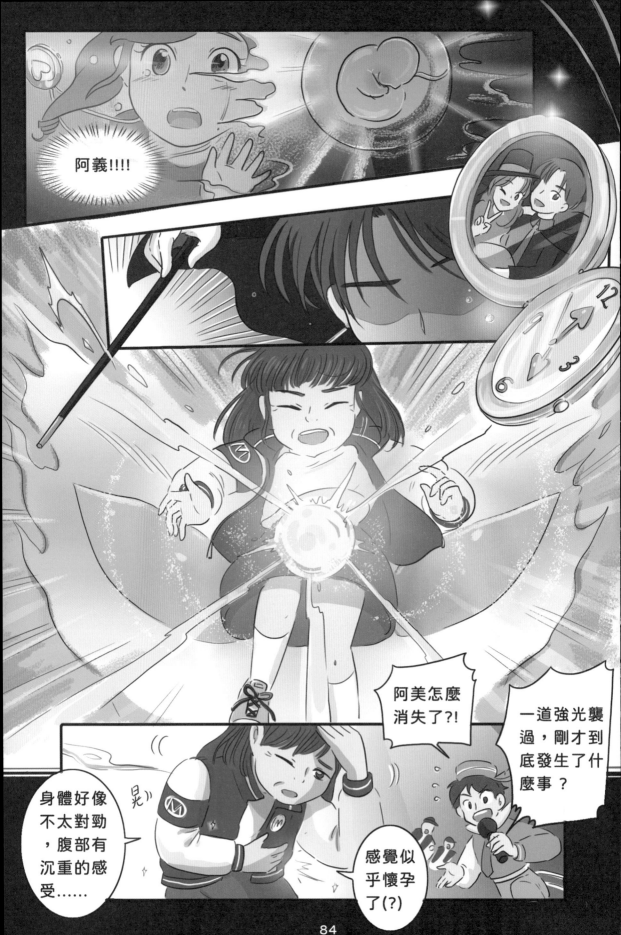

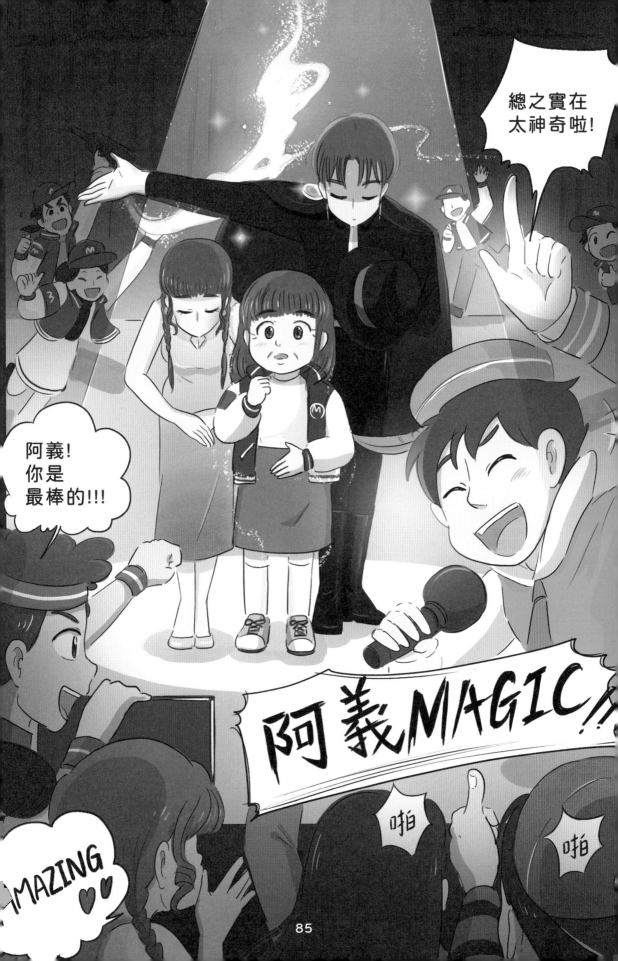

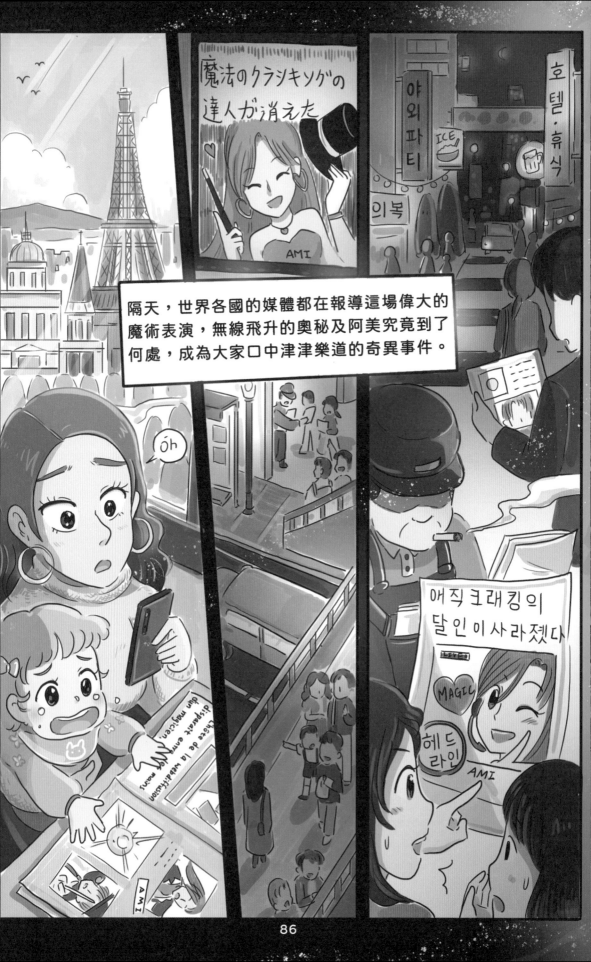

隔天，世界各國的媒體都在報導這場偉大的魔術表演，無線飛升的奧秘及阿美究竟到了何處，成為大家口中津津樂道的奇異事件。

BREAKING NEWS OF MAGIC

MASTER OF MAGIC CRACKING "AMI" DISAPPEARED?

When Ami, a master of magic cracking, participated in a magic show at the National Stadium, she encountered an unprecedented situation and disappeared in Ayi's hands. This performance was also a new height of Ayi's magic, and won the cheers of the audience.

Where she went, no one knows yet. Has the newest magic that has ever been seen before aroused the fear of everyone?

◄ Mysterious beam.

Ami's popular live show was also suspended. ▶

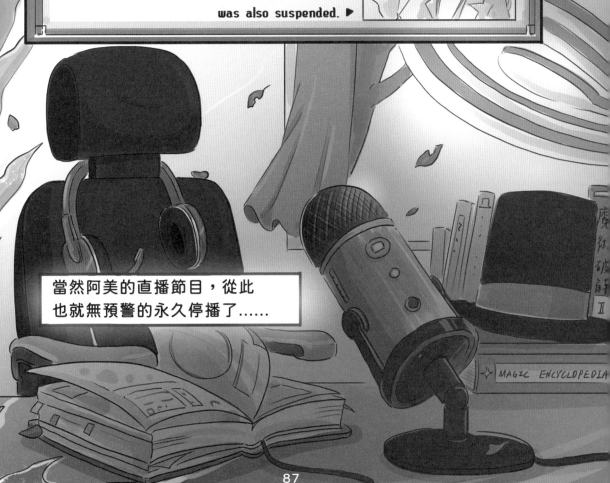

當然阿美的直播節目，從此也就無預警的永久停播了⋯⋯

MAGIC ENCYCLOPEDIA

夢幻魔法第二部

搶救長毛象

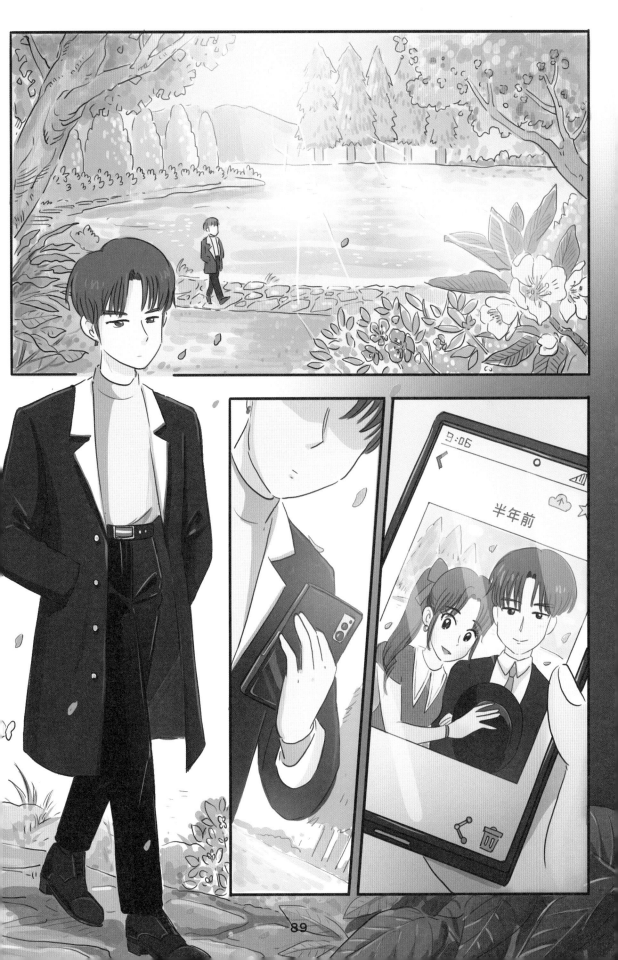

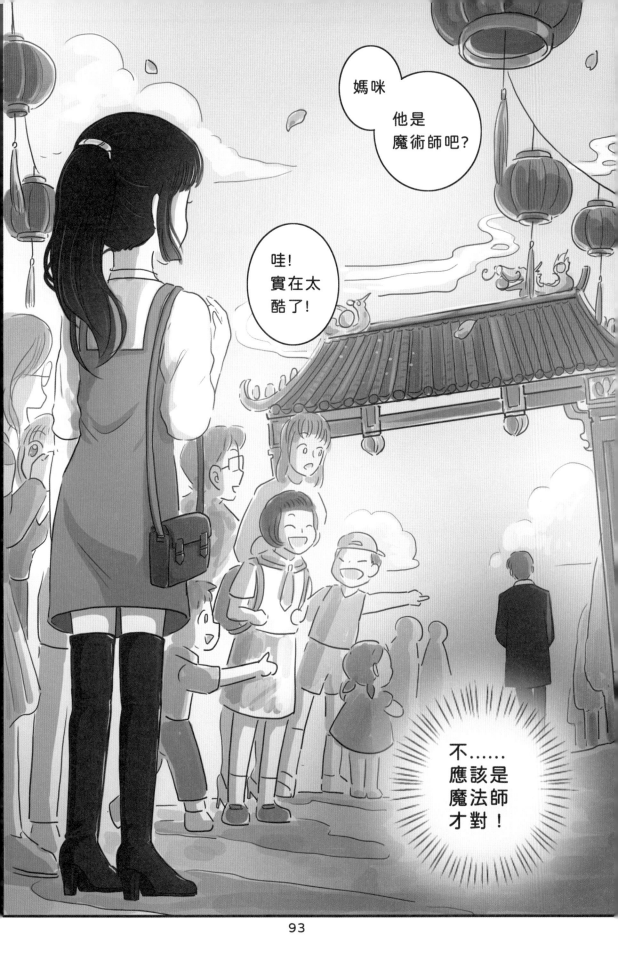

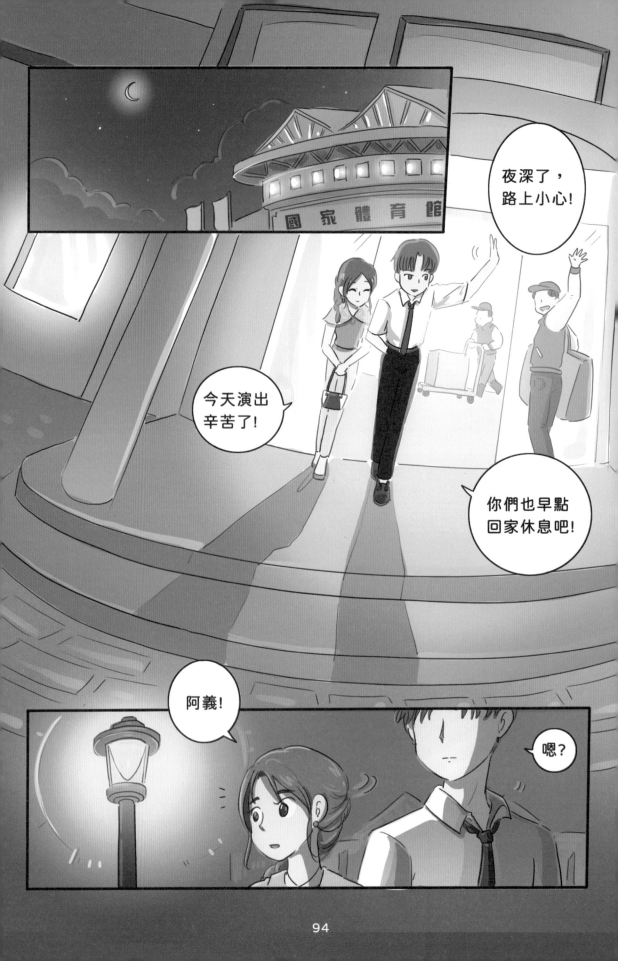

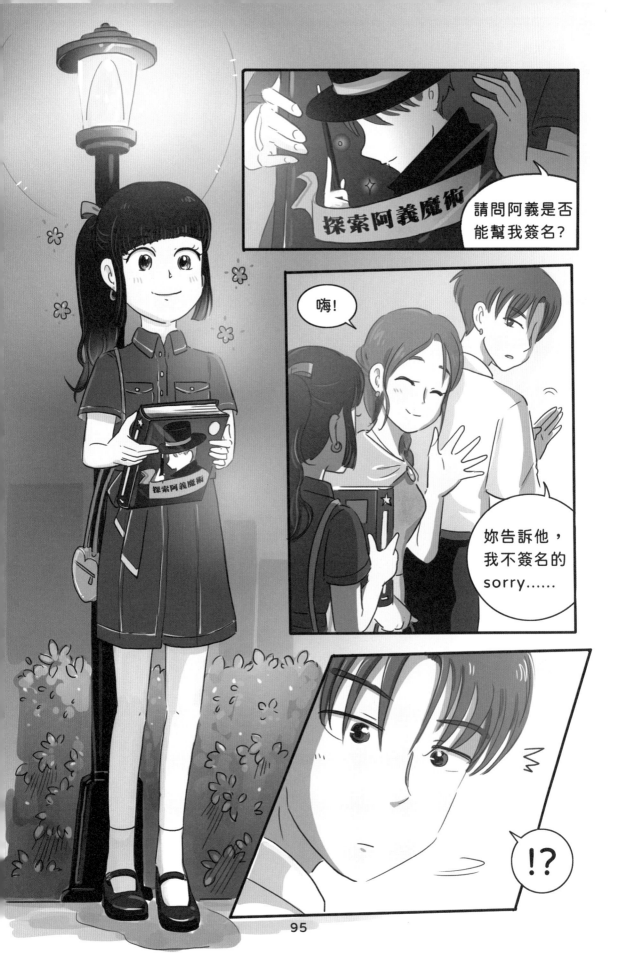

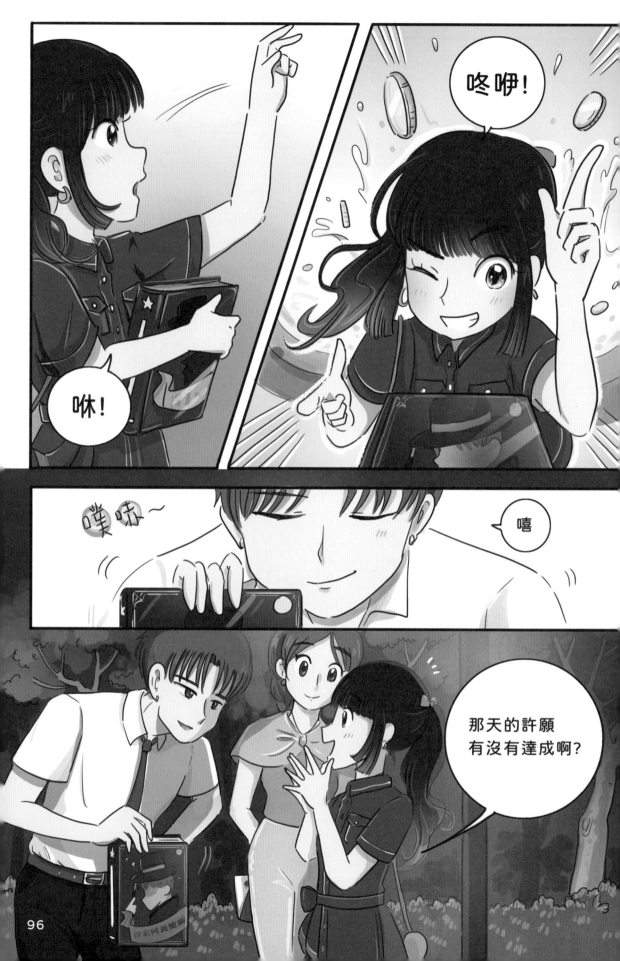

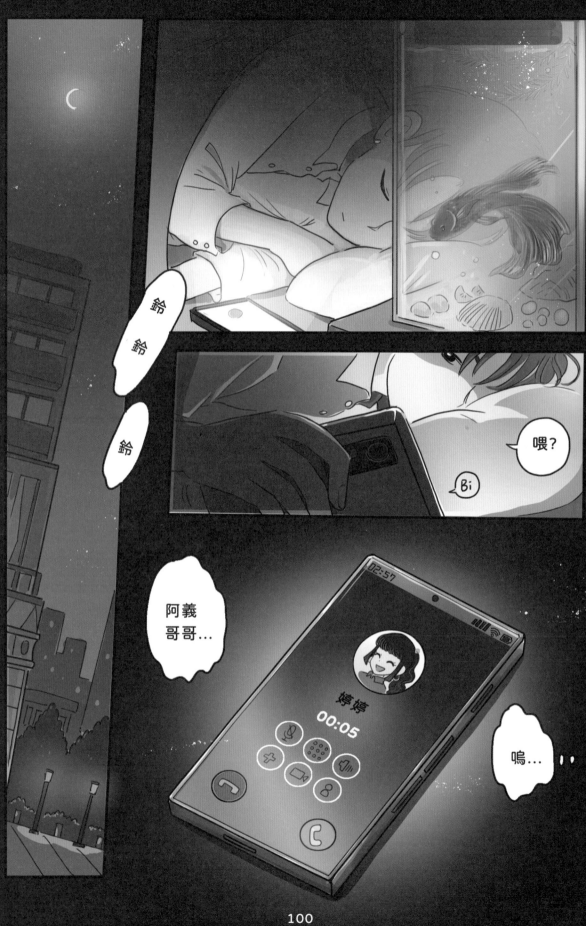

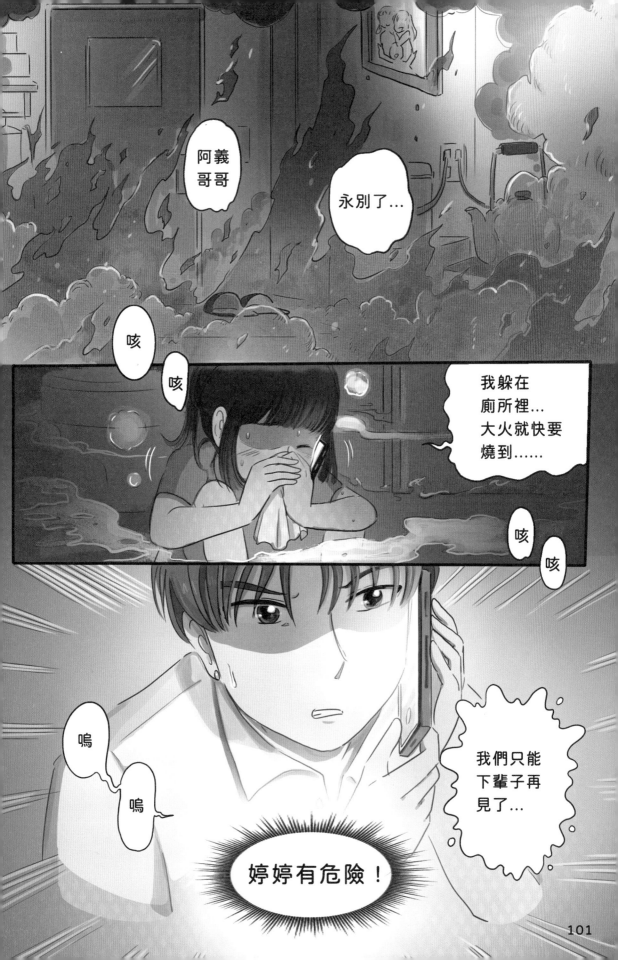

101

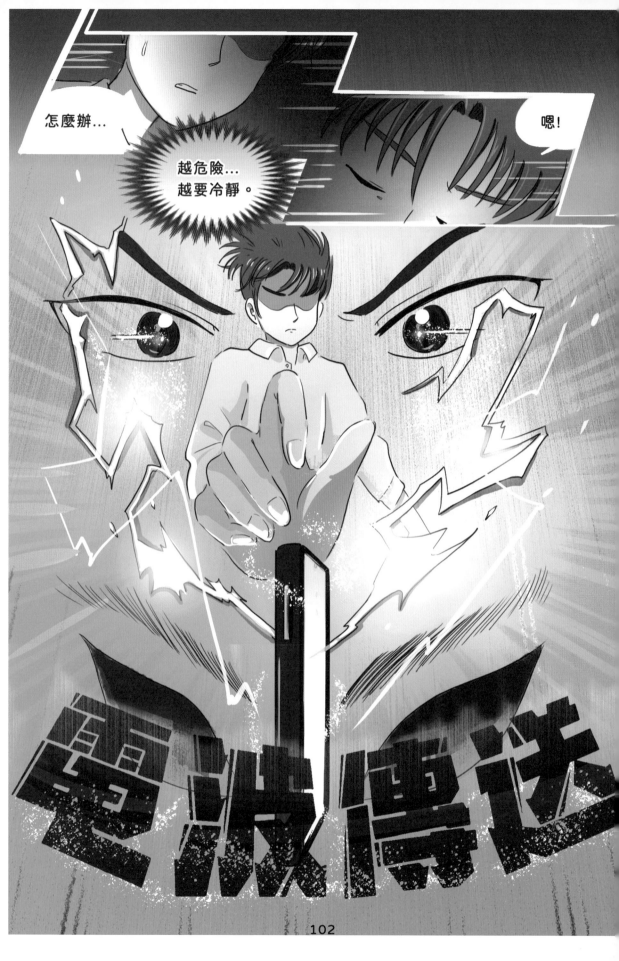

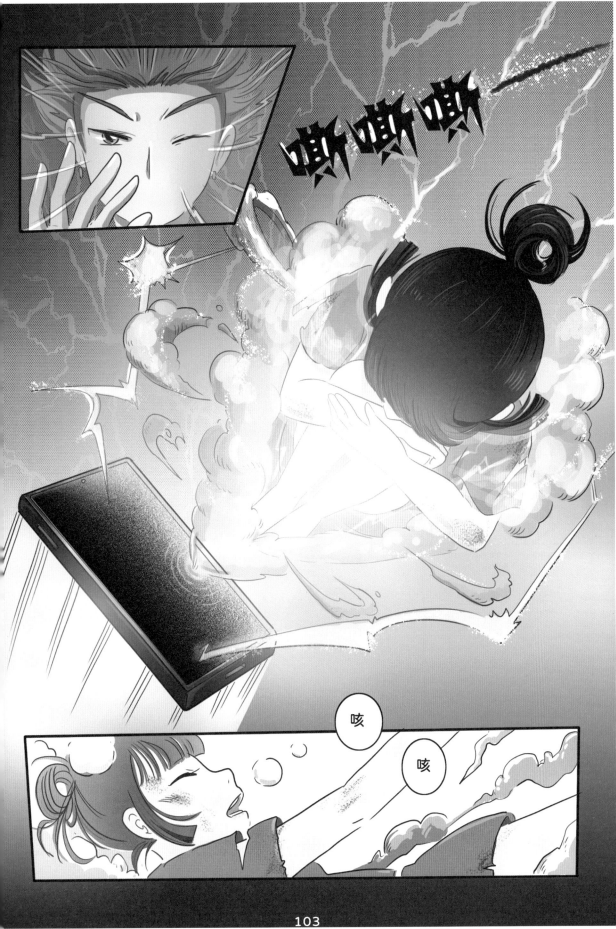

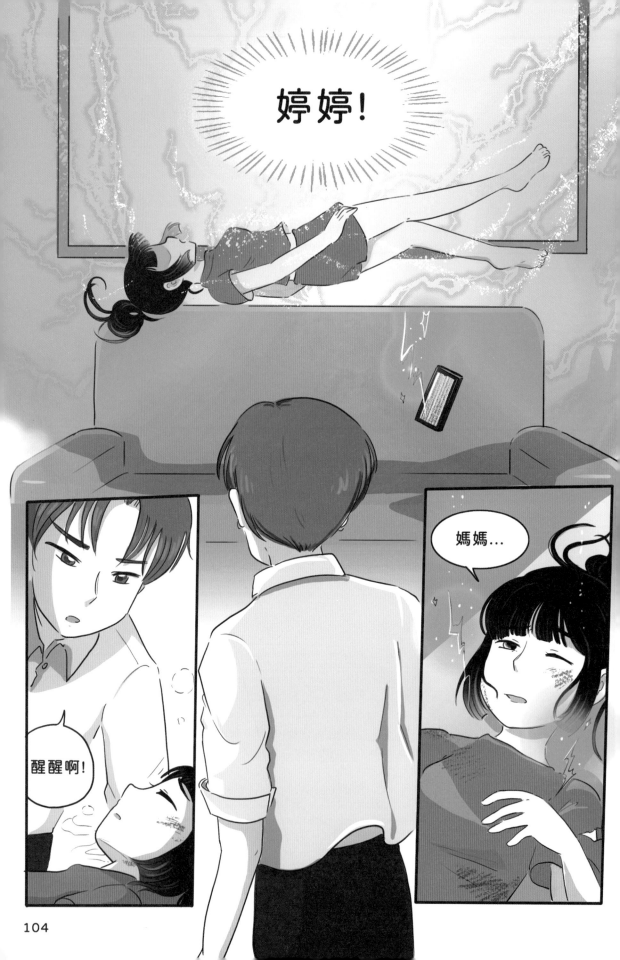

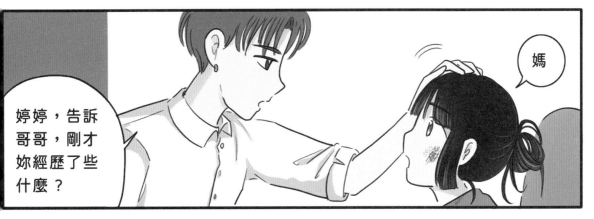

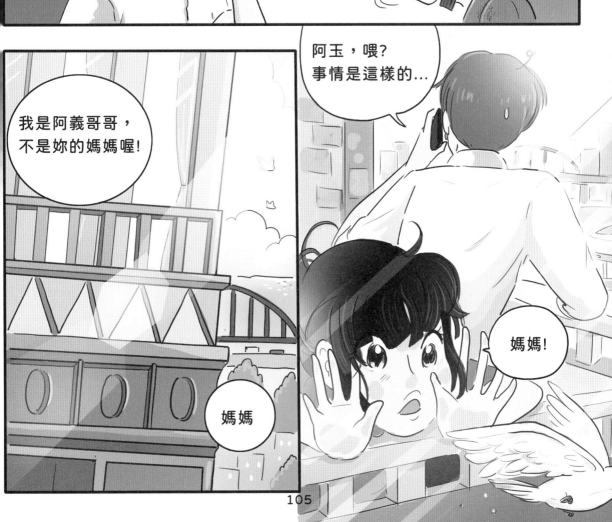

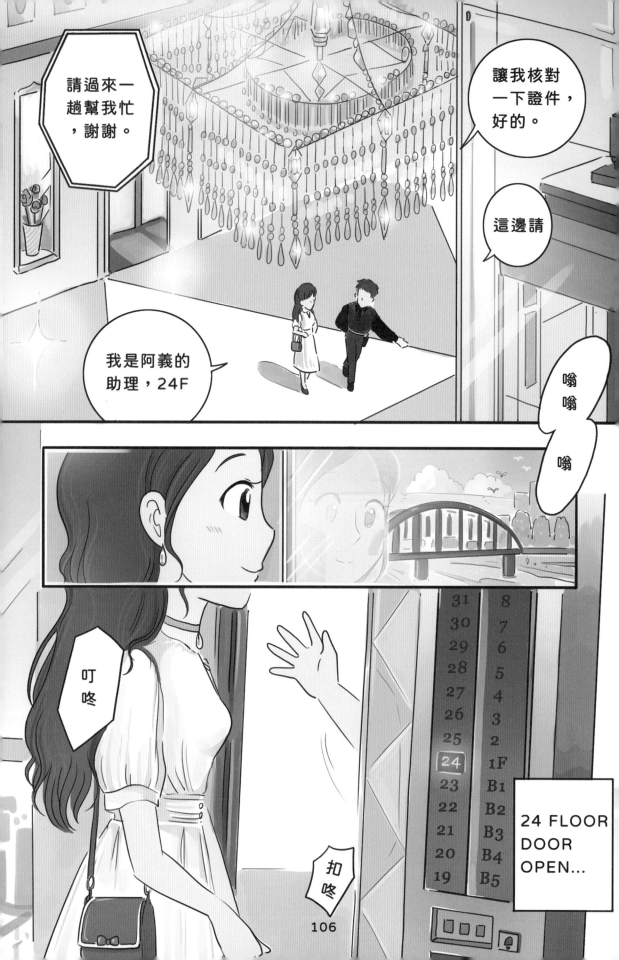

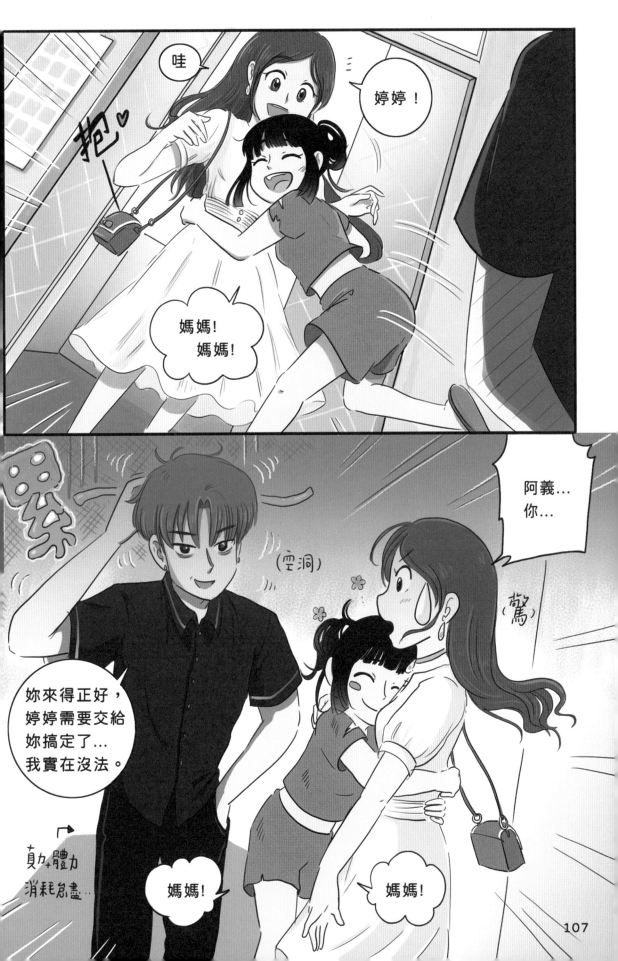

107

108

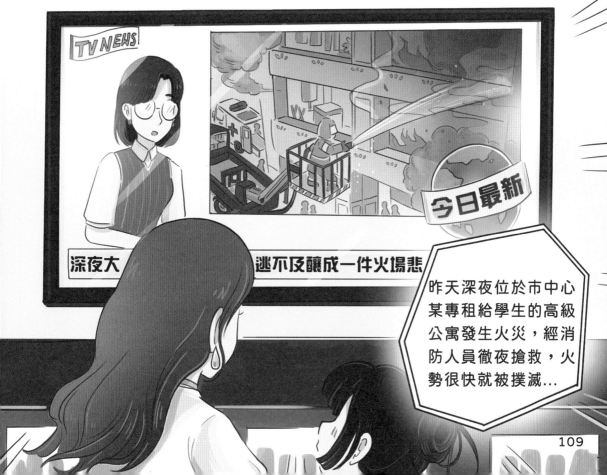

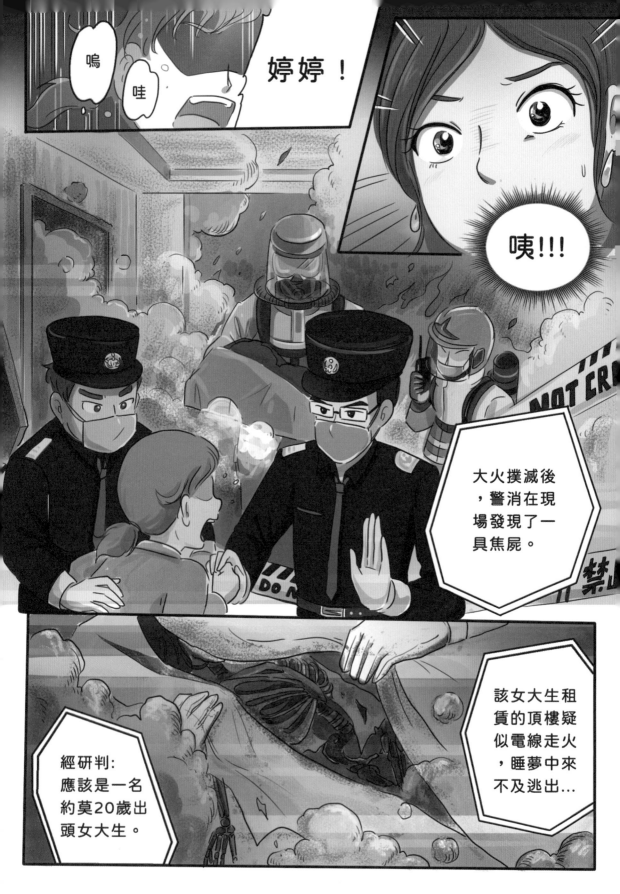

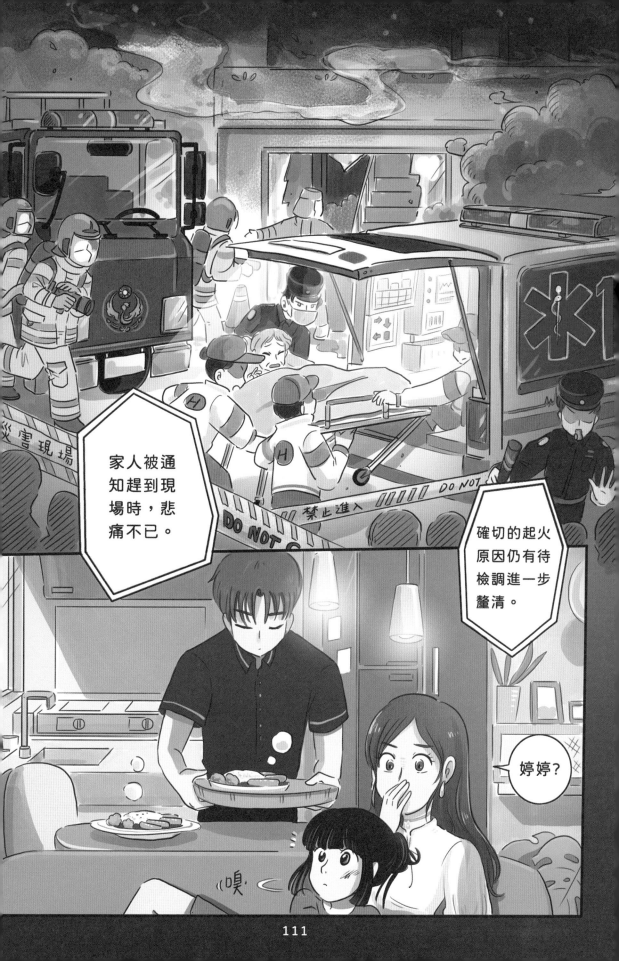

家人被通知趕到現場時，悲痛不已。

確切的起火原因仍有待檢調進一步釐清。

婷婷？

嗅

112

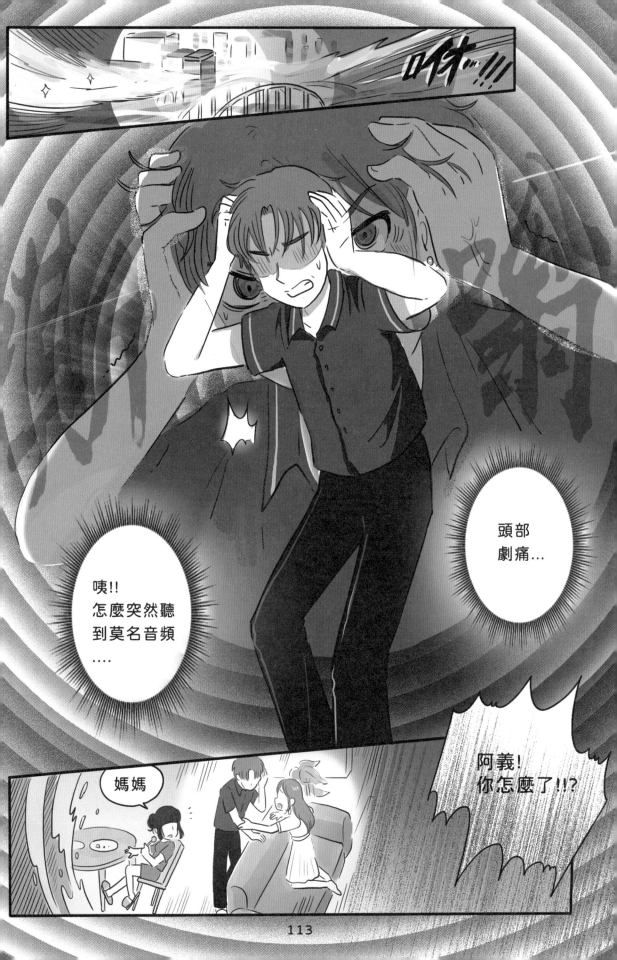

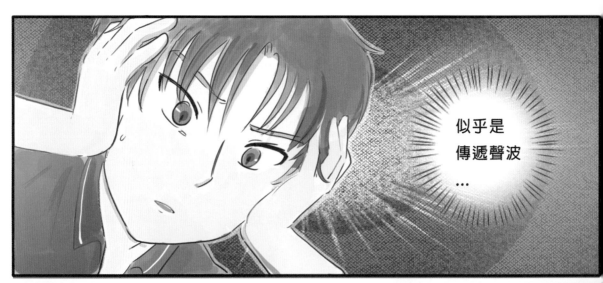

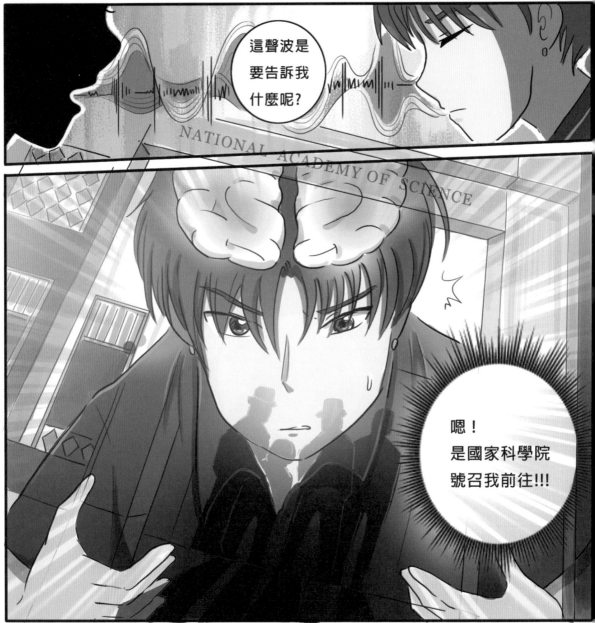

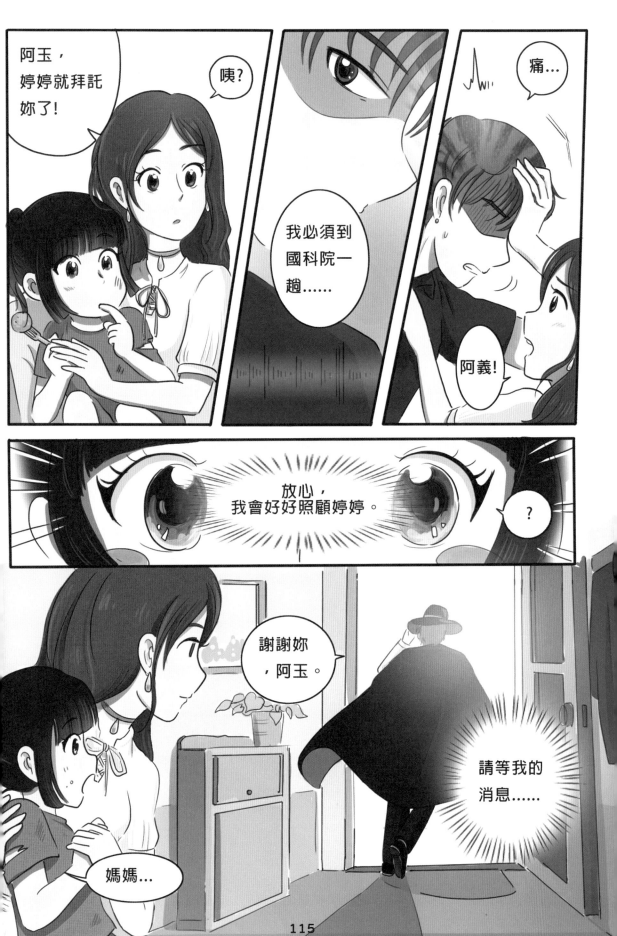

115

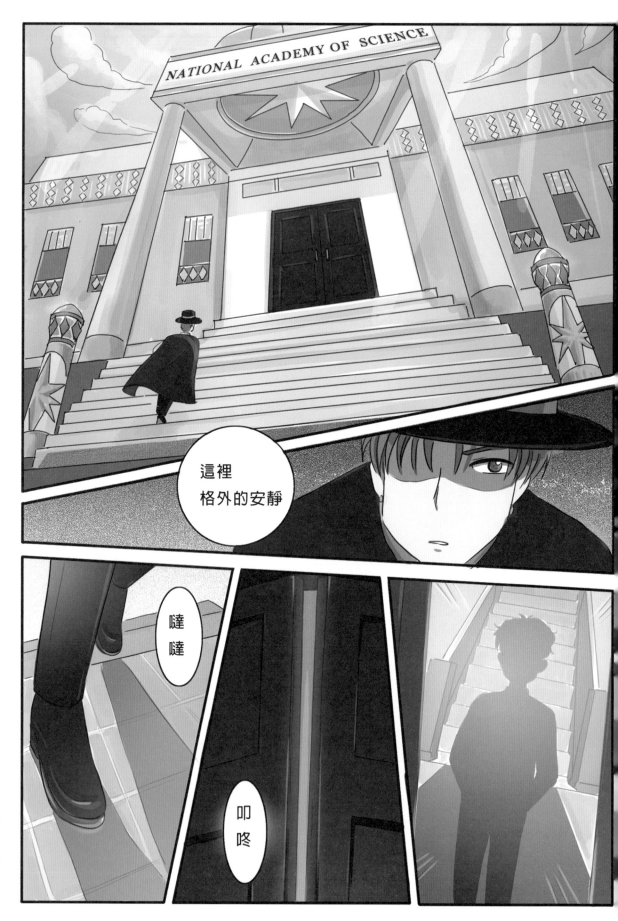

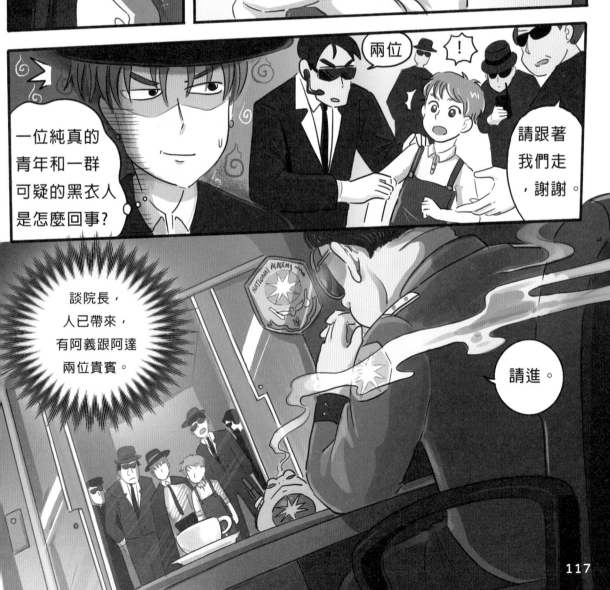

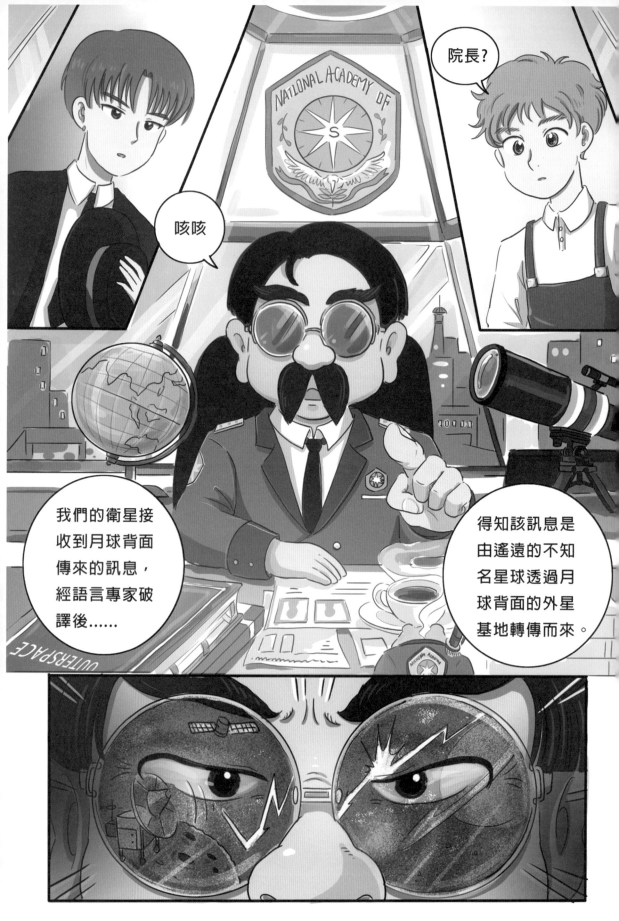

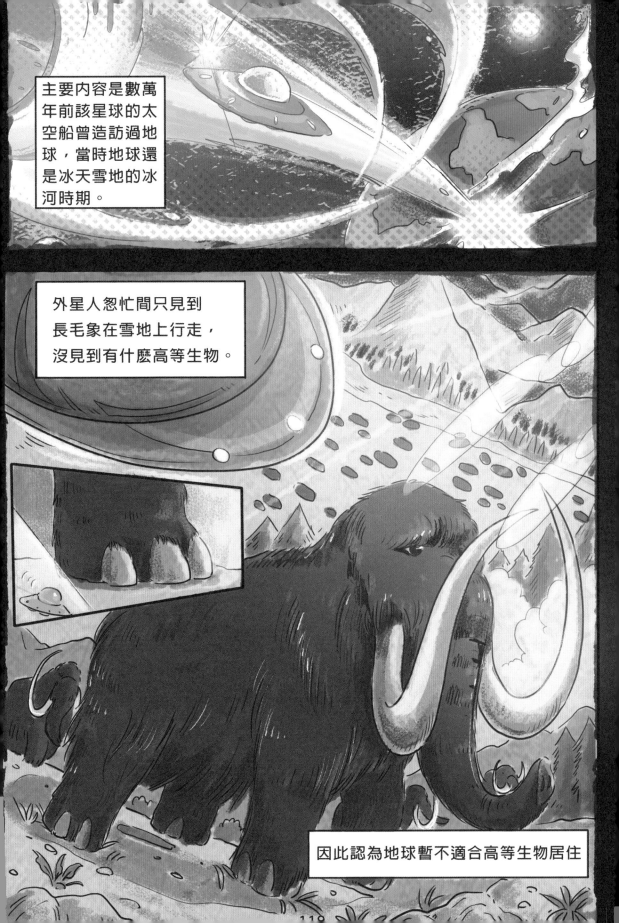

主要內容是數萬年前該星球的太空船曾造訪過地球，當時地球還是冰天雪地的冰河時期。

外星人怱忙間只見到長毛象在雪地上行走，沒見到有什麼高等生物。

因此認為地球暫不適合高等生物居住

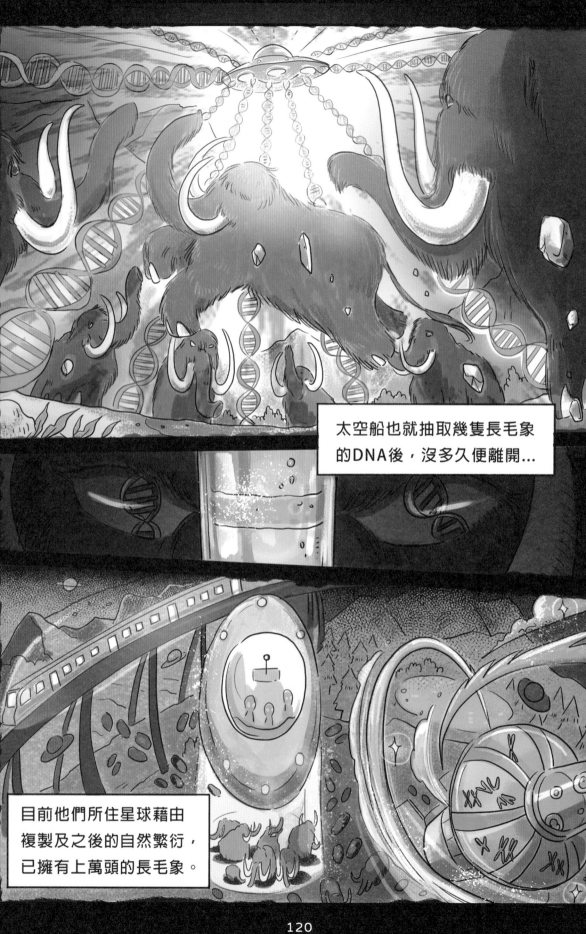

太空船也就抽取幾隻長毛象
的DNA後，沒多久便離開...

目前他們所住星球藉由
複製及之後的自然繁衍，
已擁有上萬頭的長毛象。

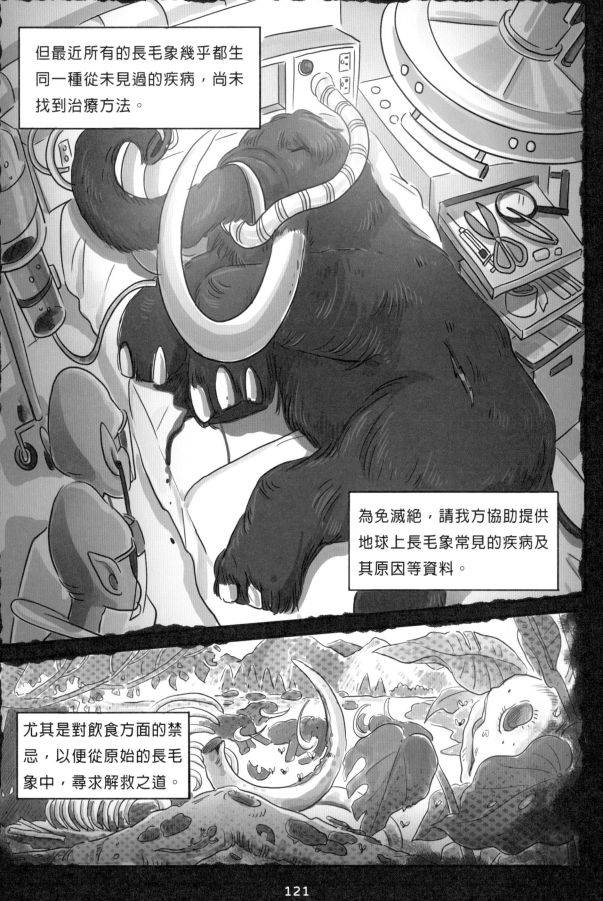

但最近所有的長毛象幾乎都生同一種從未見過的疾病，尚未找到治療方法。

為免滅絕，請我方協助提供地球上長毛象常見的疾病及其原因等資料。

尤其是對飲食方面的禁忌，以便從原始的長毛象中，尋求解救之道。

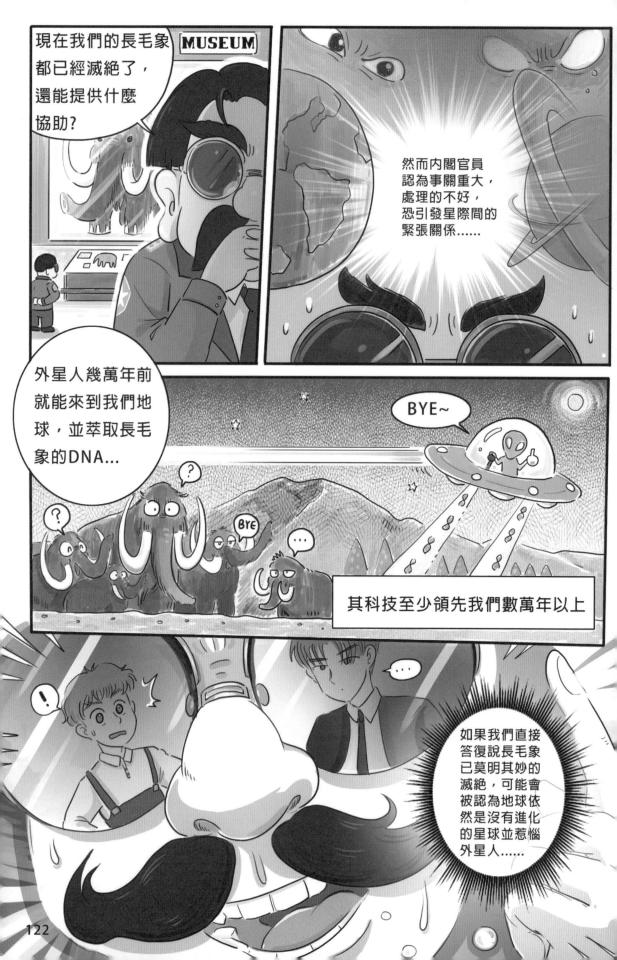

現在我們的長毛象都已經滅絕了，還能提供什麼協助？

然而內閣官員認為事關重大，處理的不好，恐引發星際間的緊張關係......

外星人幾萬年前就能來到我們地球，並萃取長毛象的DNA...

BYE~

?

?

BYE

...

其科技至少領先我們數萬年以上

如果我們直接答復說長毛象已莫明其妙的滅絕，可能會被認為地球依然是沒有進化的星球並惹惱外星人......

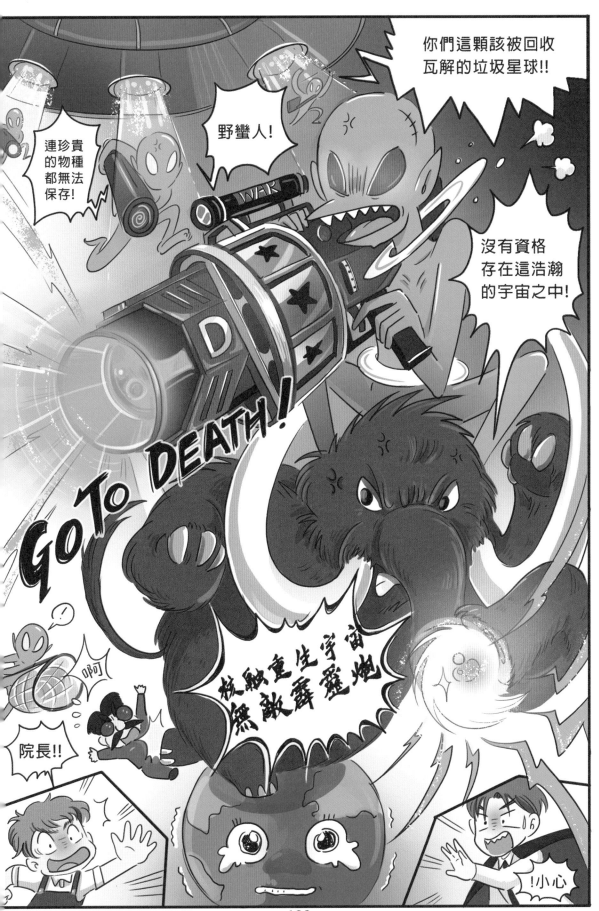

咳咳...目前我們國家科學院發送出的超低頻聲波,能精準接收到的......

天選之人就是...

僅有你們兩位

阿達、阿義

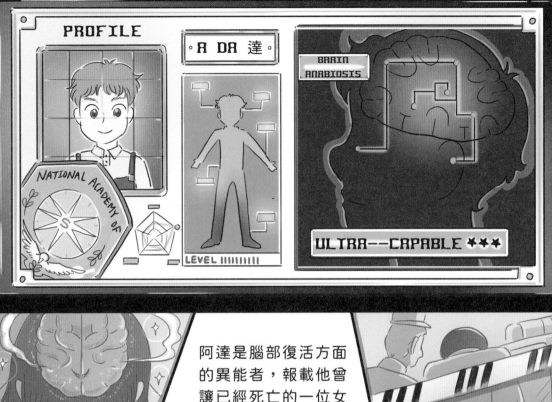

阿達是腦部復活方面的異能者,報載他曾讓已經死亡的一位女孩腦部短暫復活,傳達出遭誰殺害,協助警方找到凶手。

而您這位偉大的魔術師,可否告知我們擁有哪類非凡的能力?

移形換影。

魔術亦魔法的…

魔法?!

嗯?

不管是黑貓、白貓，
能派上用場…

聽得到聲波指令的
就是好貓。

這兩三天，阿義跟阿達食同席、睡同寢，建立了兄弟般的情誼。

但始終還是沒有找到解決之道。

在院長的同意下，兩人決定前往俄羅斯國家科學館參觀長毛象的標本，看看能否找出端倪。

127

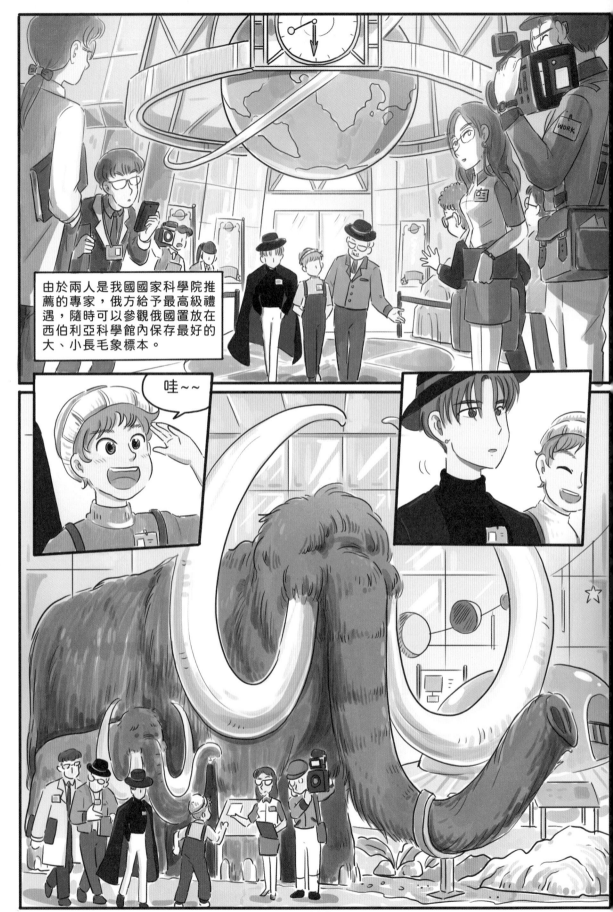

由於兩人是我國國家科學院推薦的專家，俄方給予最高級禮遇，隨時可以參觀俄國置放在西伯利亞科學館內保存最好的大、小長毛象標本。

哇～～

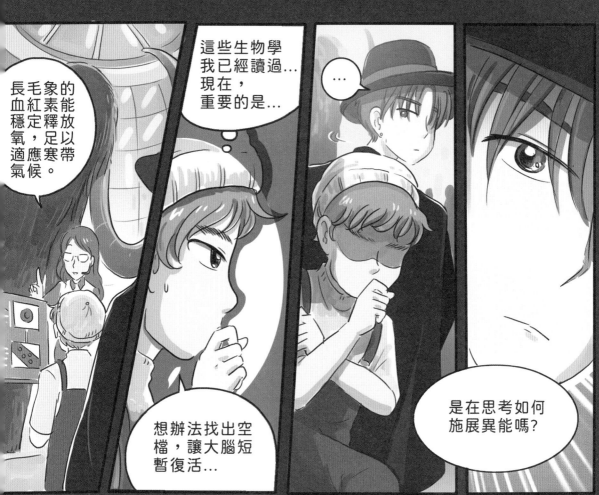

長毛象的血紅素能釋放足夠以帶氧，穩定適應寒冷氣候。

這些生物學我已經讀過⋯現在，重要的是⋯

⋯

想辦法找出空檔，讓大腦短暫復活⋯

是在思考如何施展異能嗎？

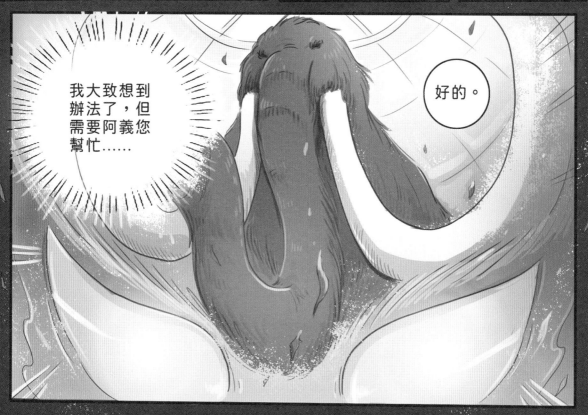

我大致想到辦法了，但需要阿義您幫忙⋯⋯

好的。

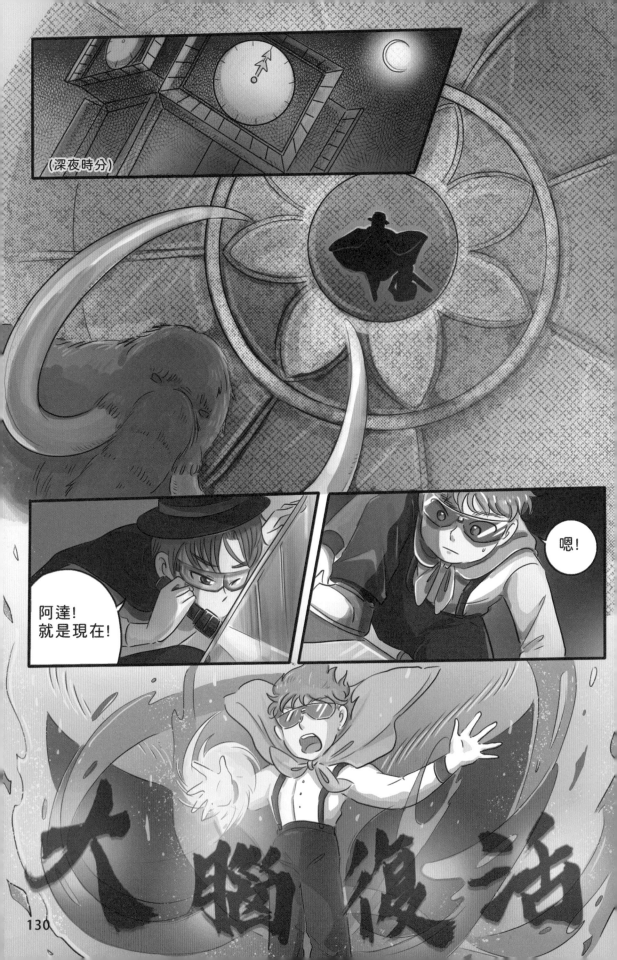

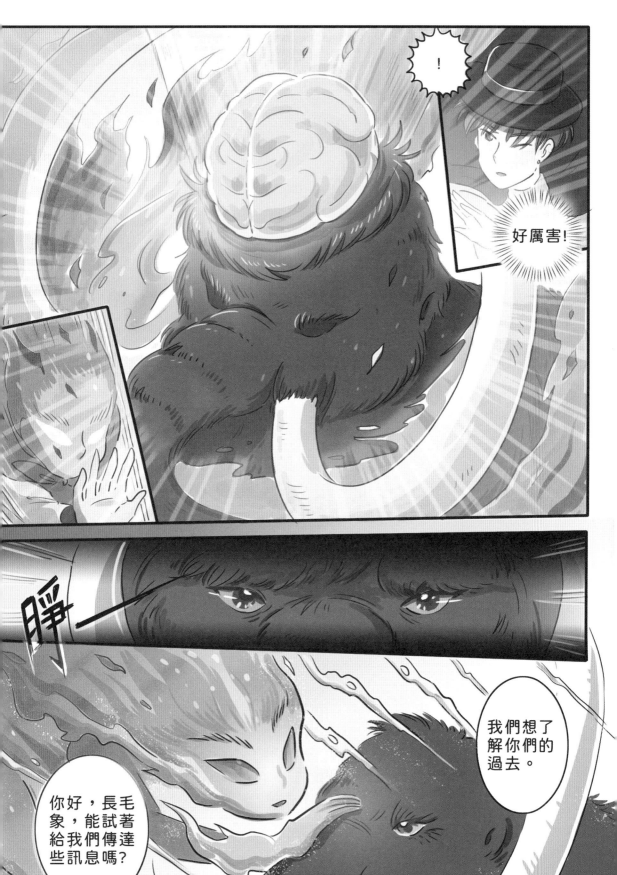

131

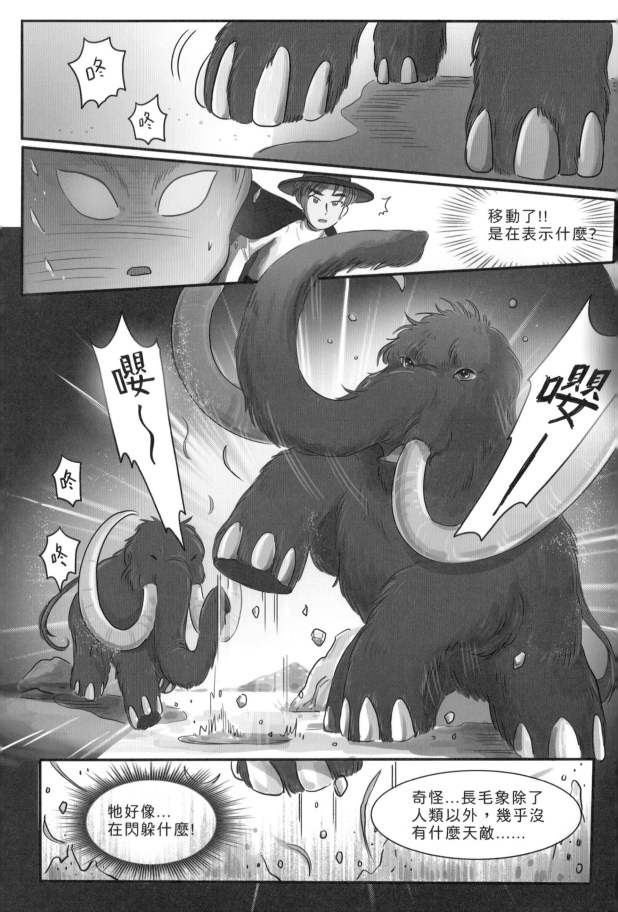

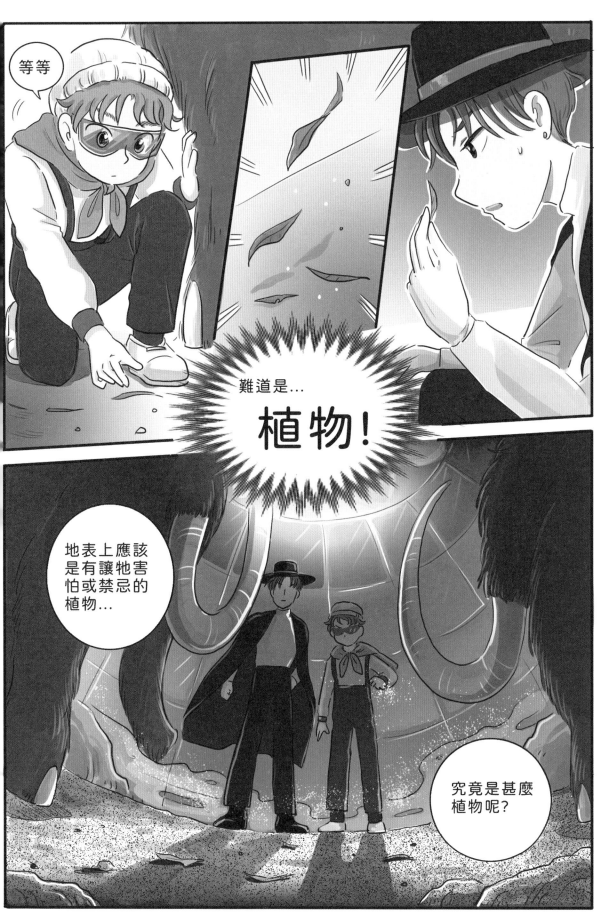

今天天氣很不錯呢！一起出來走走真好。

媽媽

婷婷，我們乘涼喝點水！

媽！媽！

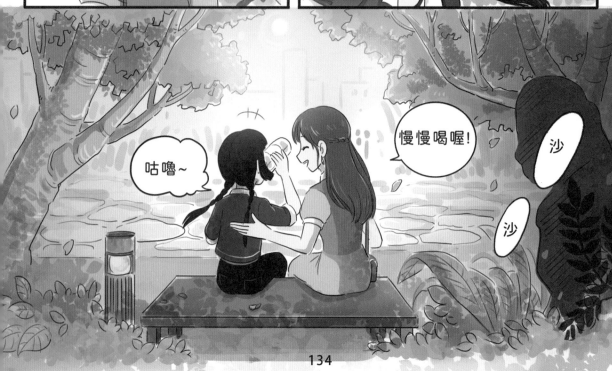

咕嚕~

慢慢喝喔！

沙

沙

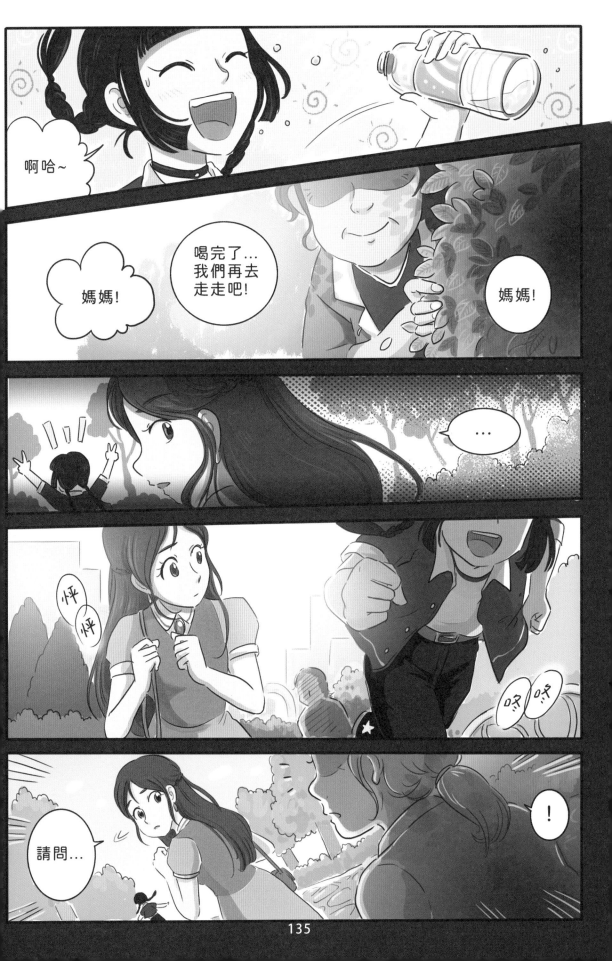

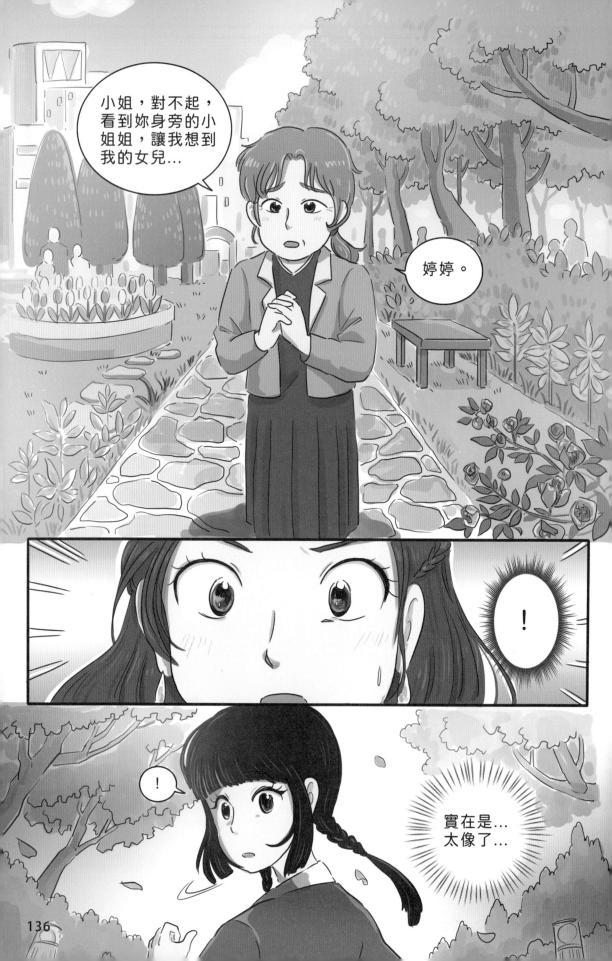

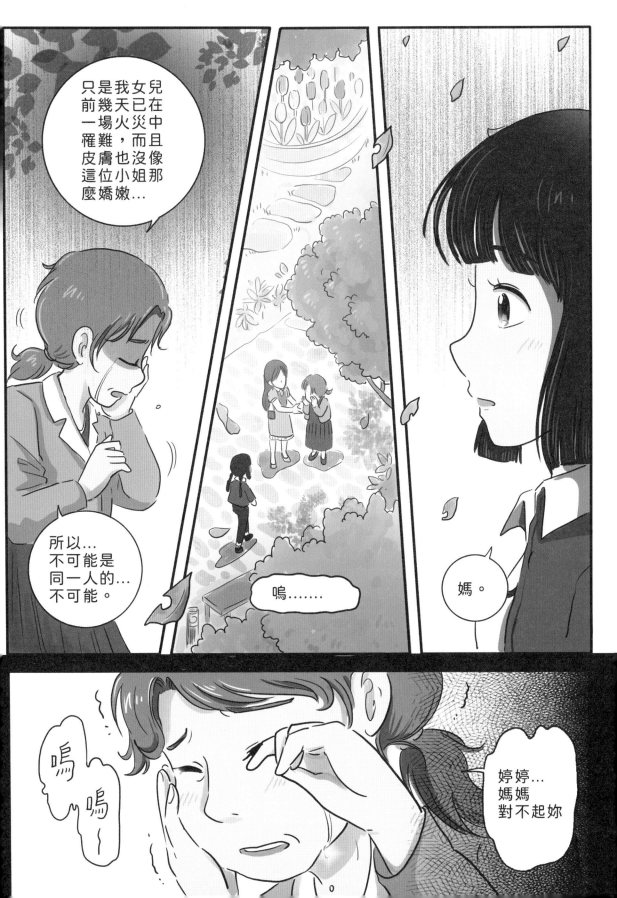

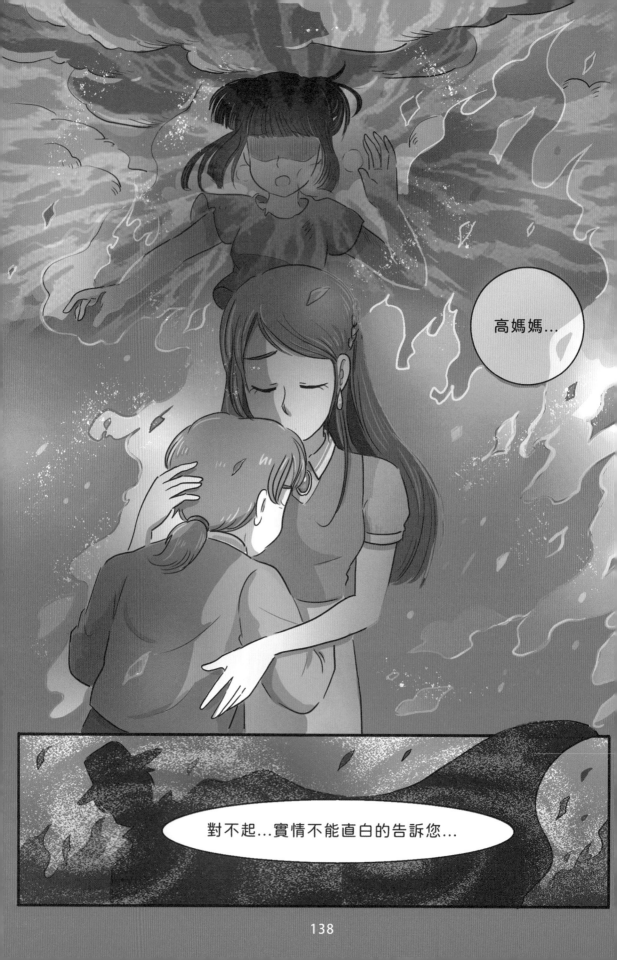

高媽媽...

對不起...實情不能直白的告訴您...

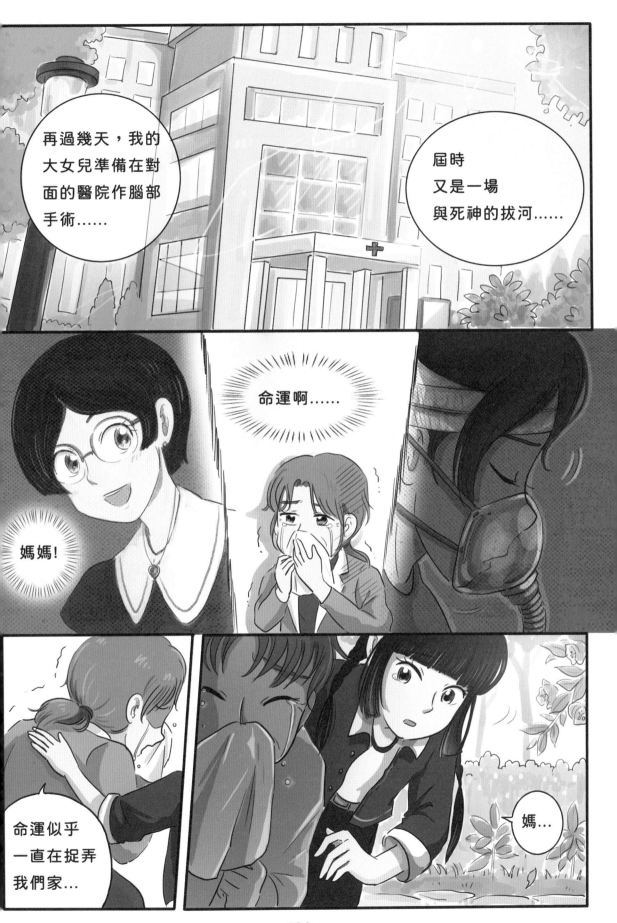

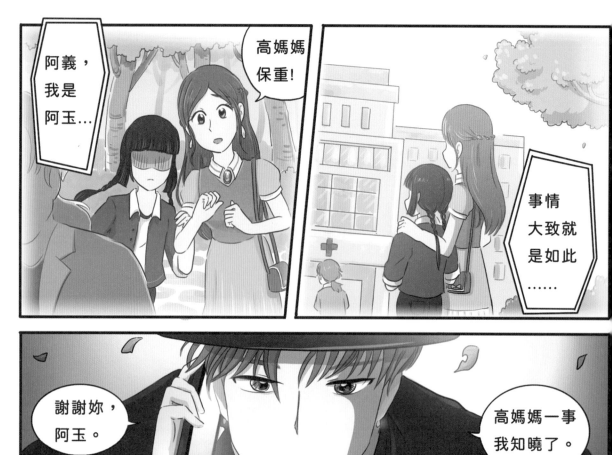

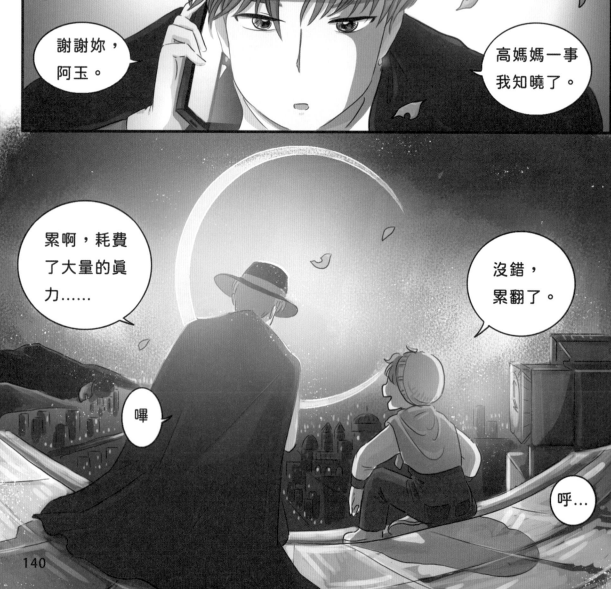

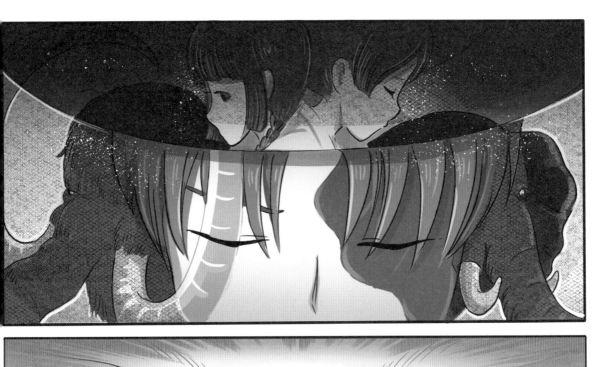

如果說...
藉由另一個生命體來傳遞呢?

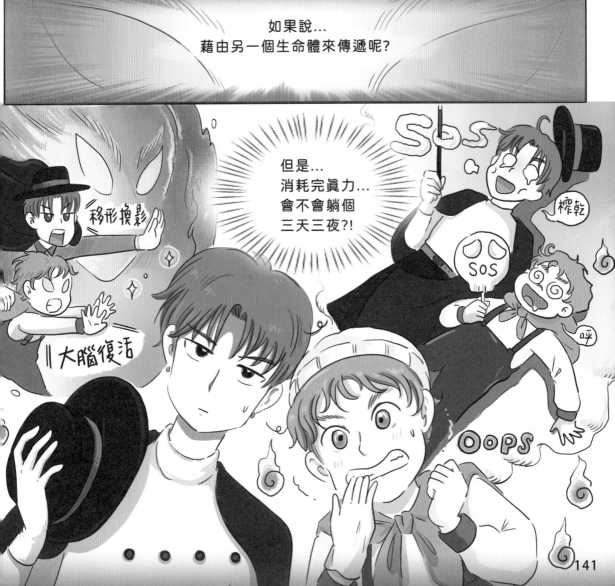

141

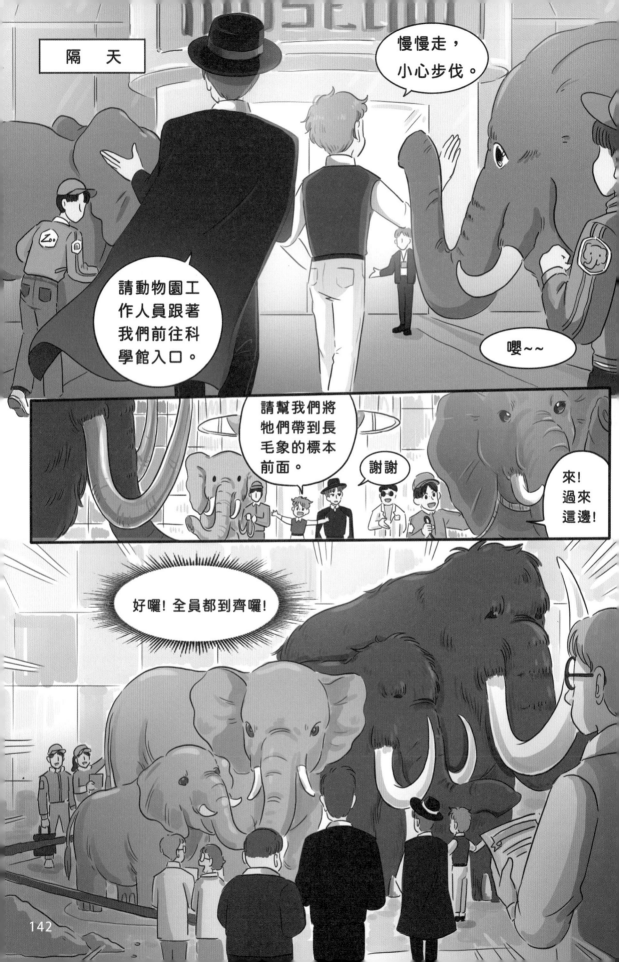

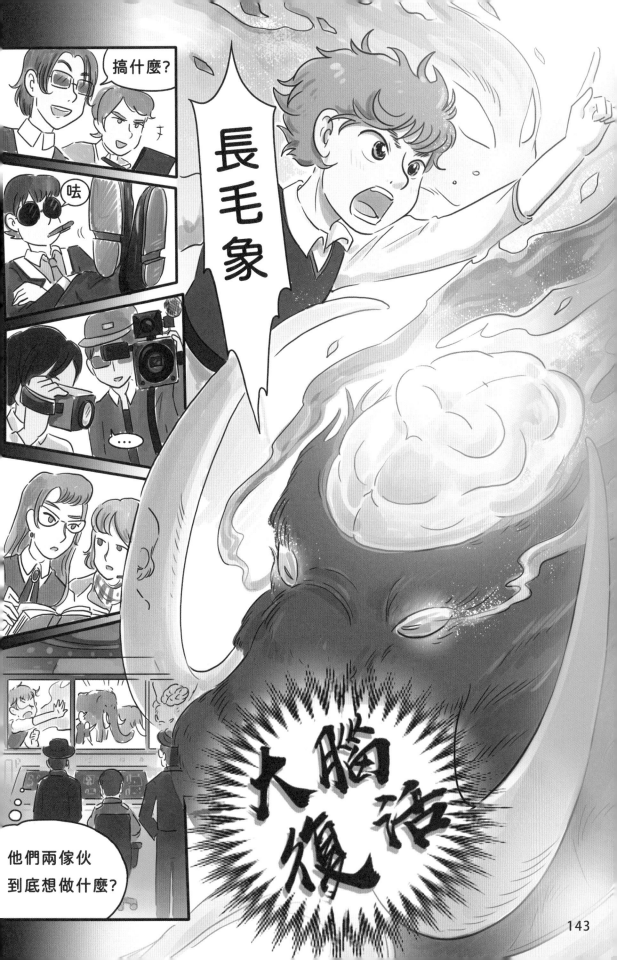

143

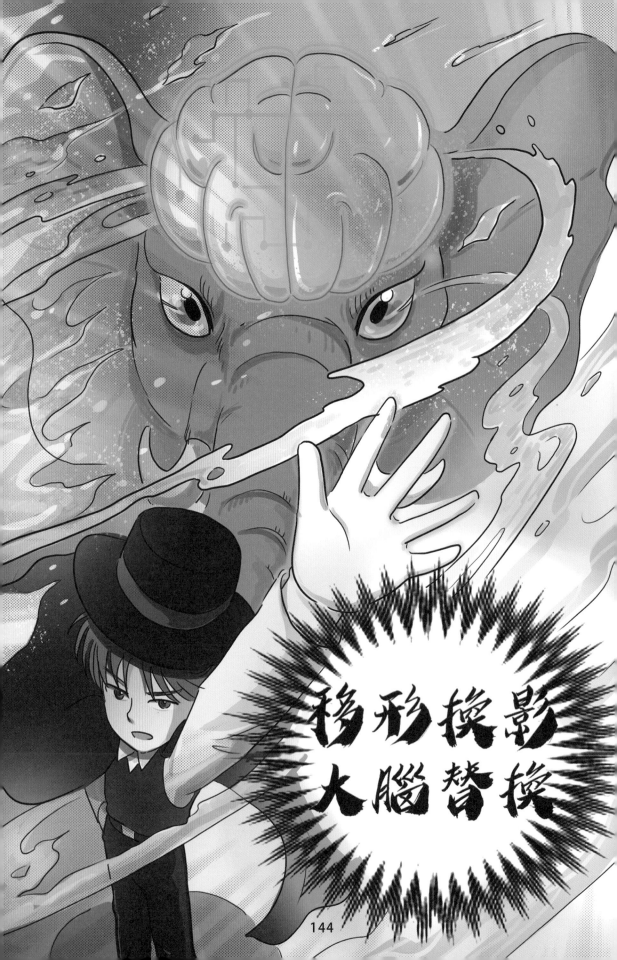

144

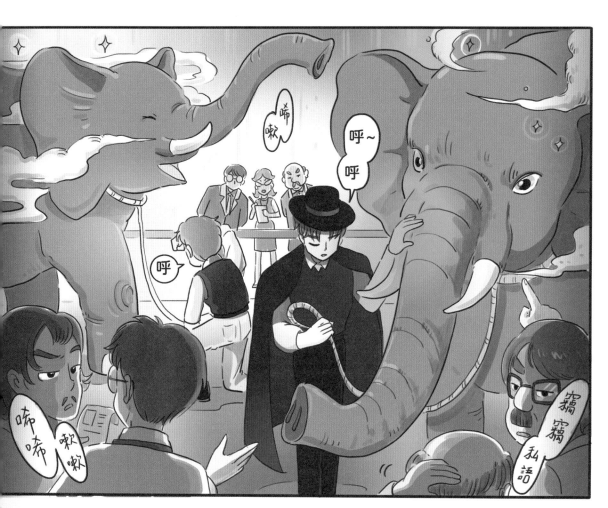

我們帶大、小象到戶外探索看看吧！

有任何突發狀況請告知我們動物園同仁！

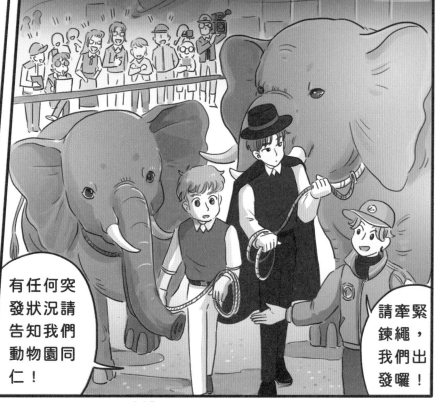

請牽緊鍊繩，我們出發囉！

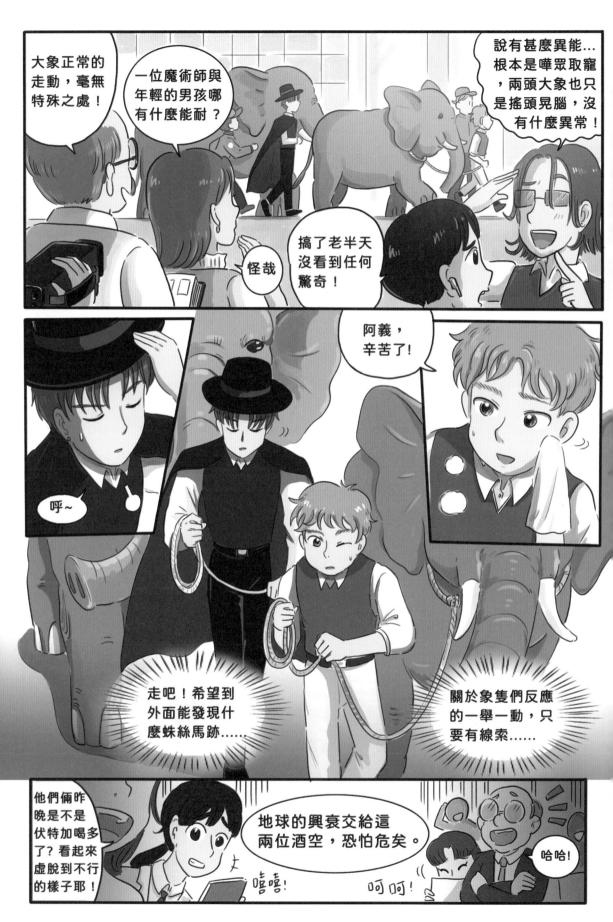

146

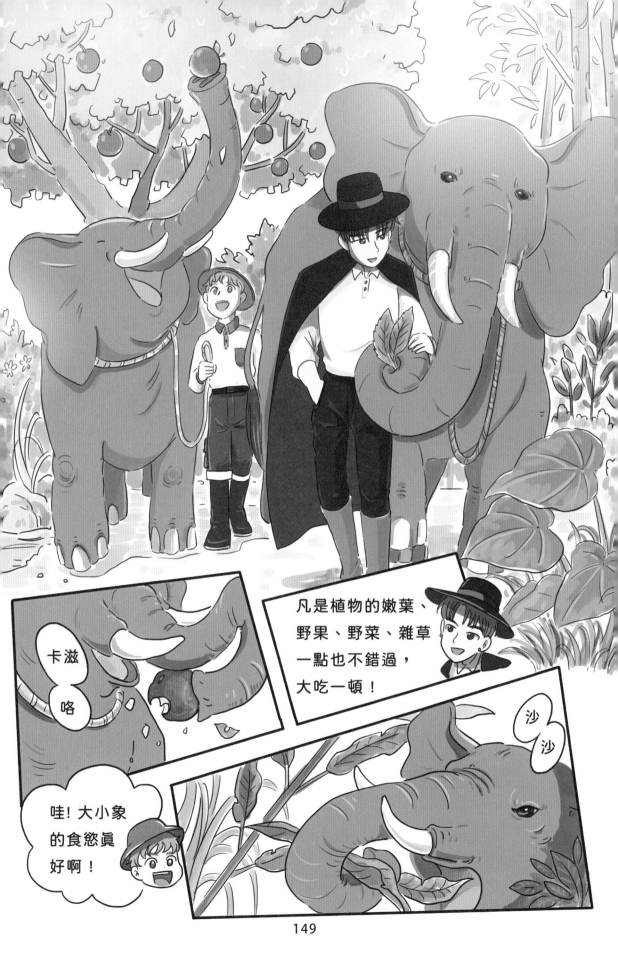

凡是植物的嫩葉、
野果、野菜、雜草
一點也不錯過，
大吃一頓！

卡滋

咯

沙沙

哇! 大小象
的食慾真
好啊!

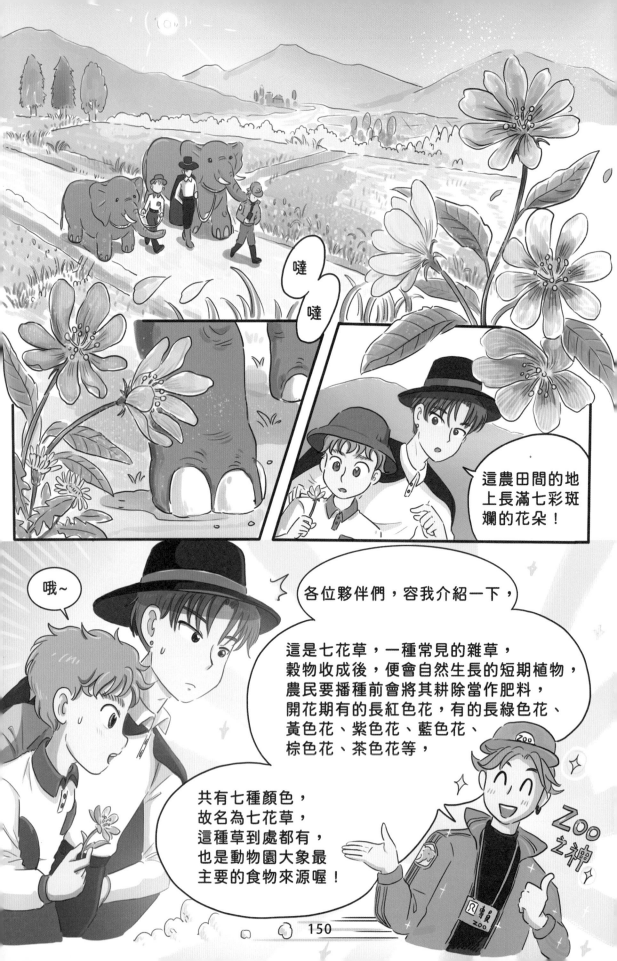

噠
噠

這農田間的地上長滿七彩斑斕的花朵!

哦~

各位夥伴們,容我介紹一下,

這是七花草,一種常見的雜草,
穀物收成後,便會自然生長的短期植物,
農民要播種前會將其耕除當作肥料,
開花期有的長紅色花,有的長綠色花、
黃色花、紫色花、藍色花、
棕色花、茶色花等,

共有七種顏色,
故名為七花草,
這種草到處都有,
也是動物園大象最
主要的食物來源喔!

ZOO 之神

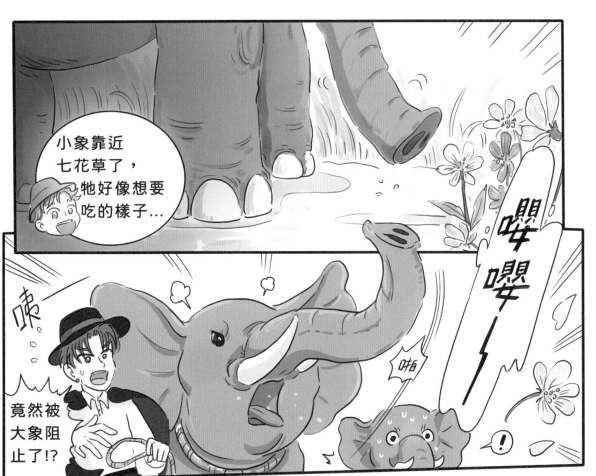

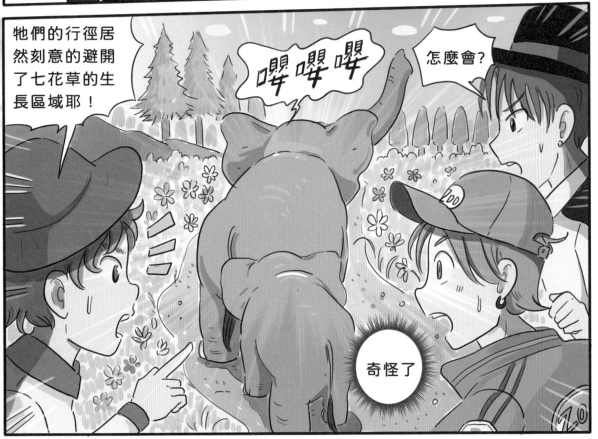

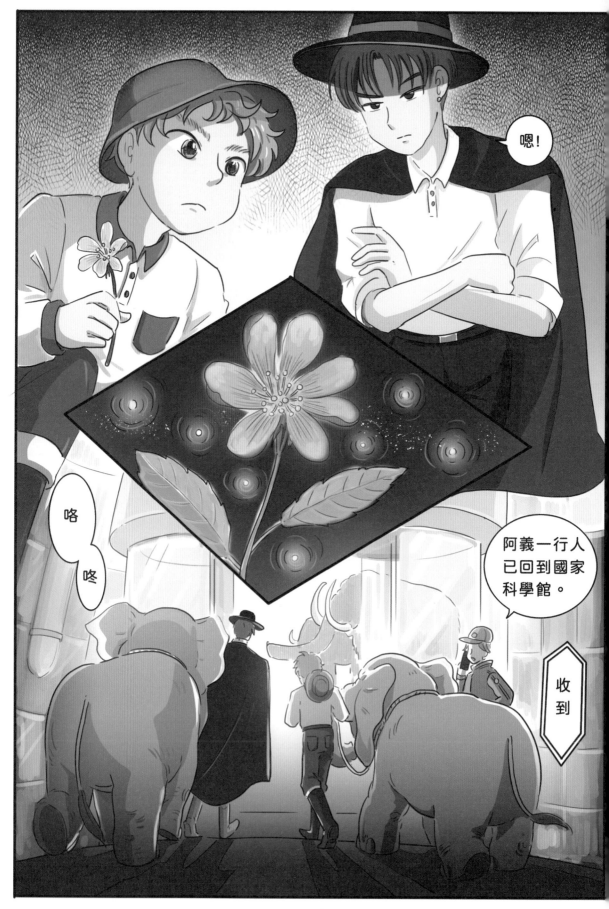

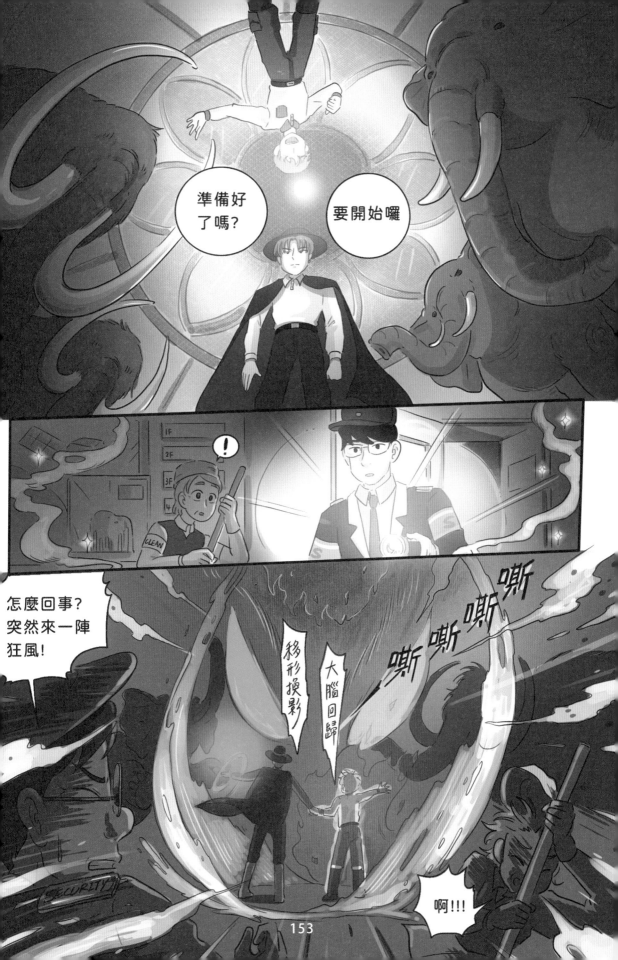

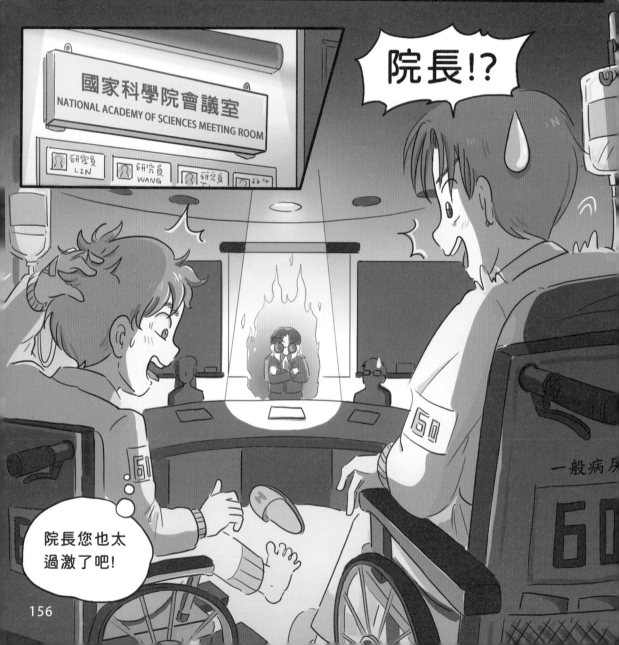

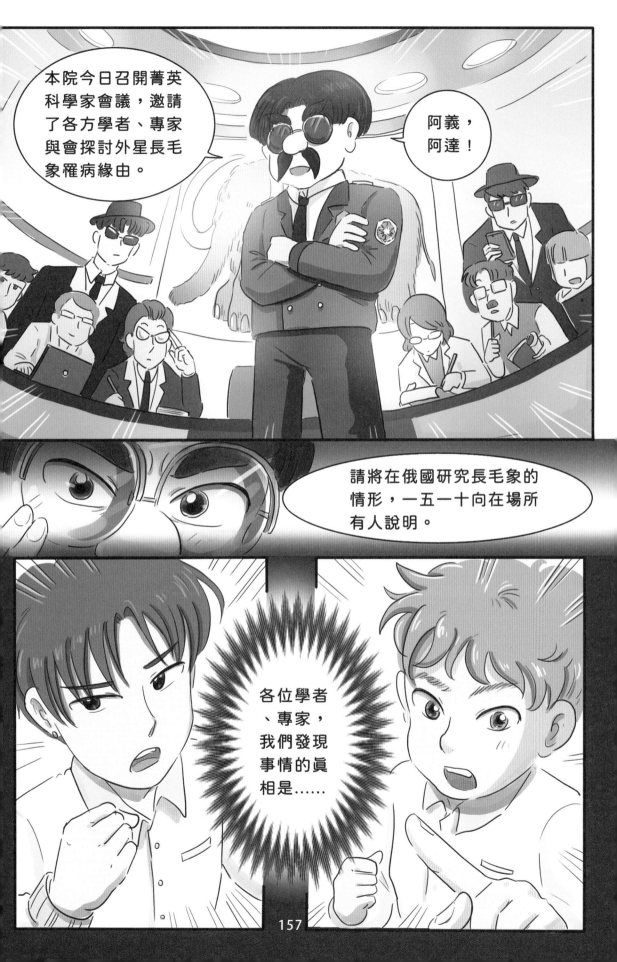

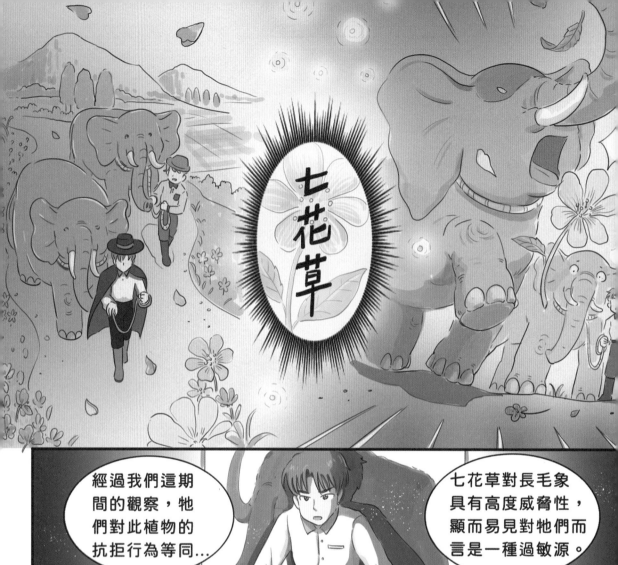

經過我們這期間的觀察，牠們對此植物的抗拒行為等同...

七花草對長毛象具有高度威脅性，顯而易見對牠們而言是一種過敏源。

嗯，各位專家對此怎麼看？

我有疑問！

咳

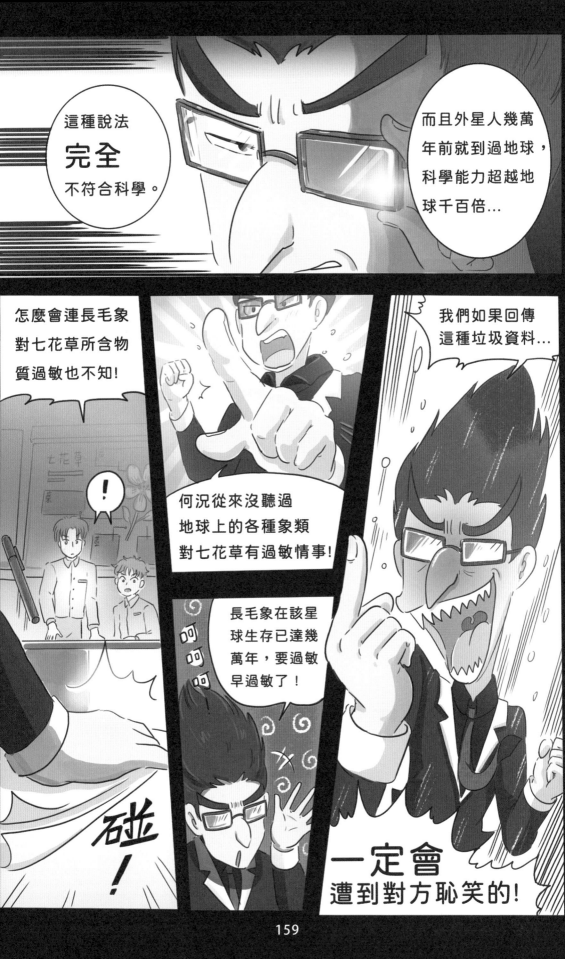

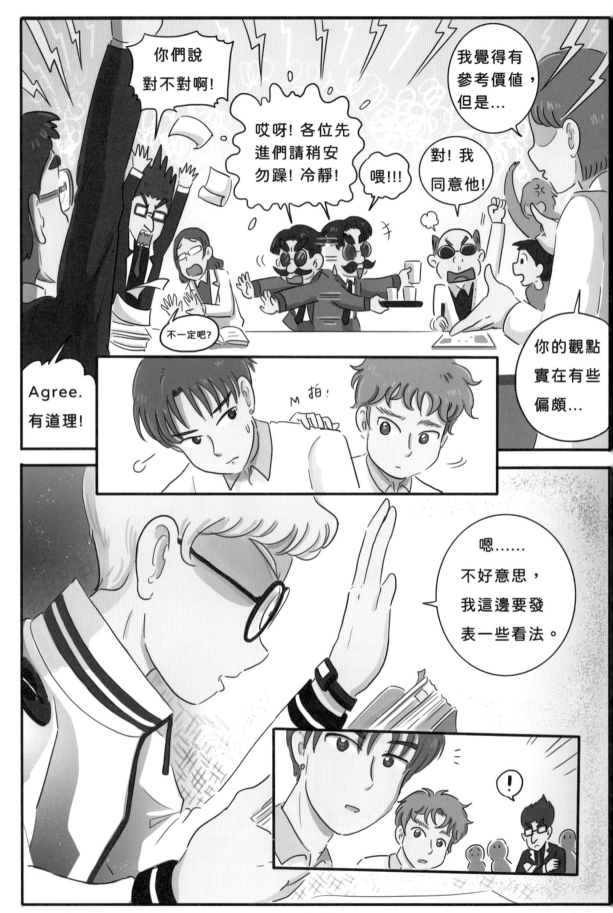

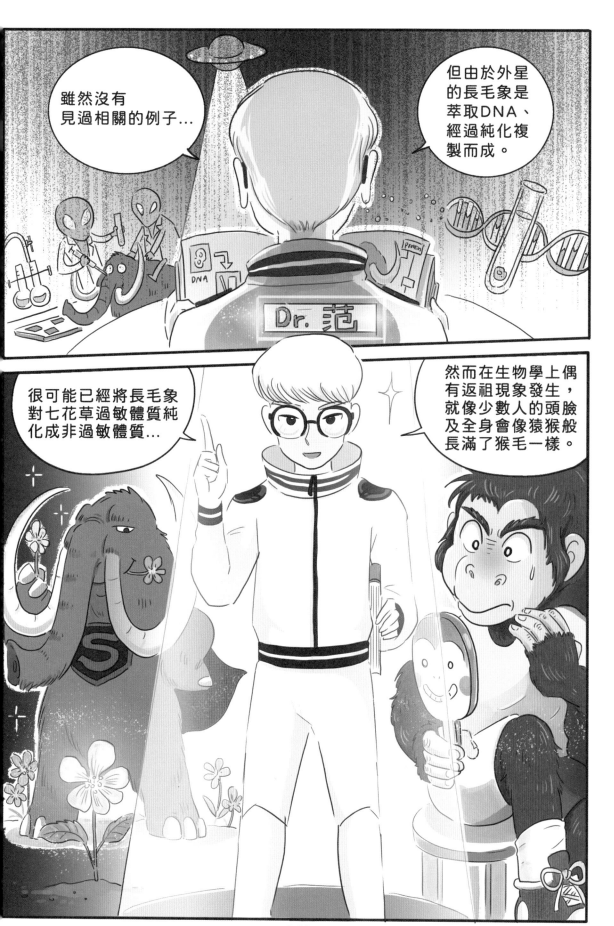

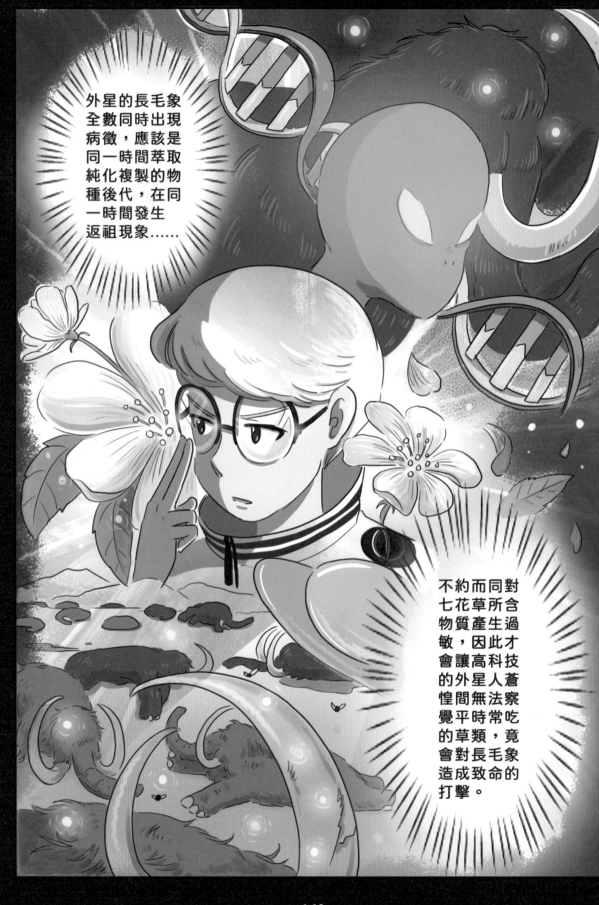

外星的長毛象全數同時出現病徵，應該是同一時間萃取純化複製的物種後代，在同一時間發生返祖現象⋯⋯

不約而同對七花草所含物質產生過敏，因此才會讓高科技的外星人蒼惶間無法察覺平時常吃的草類，竟會對長毛象造成致命的打擊。

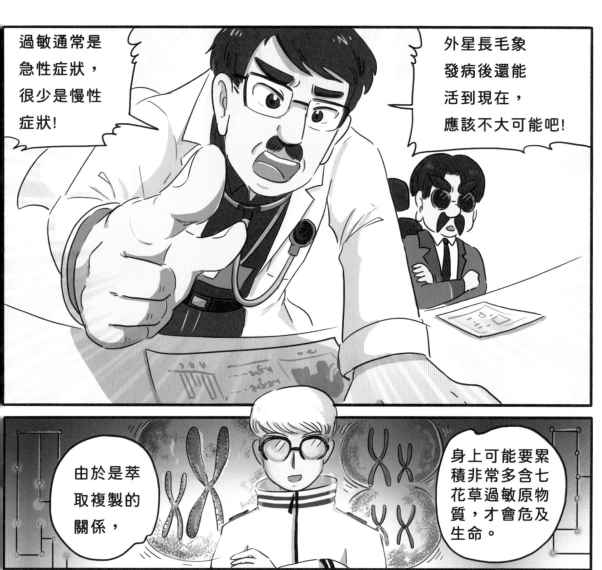

過敏通常是急性症狀，很少是慢性症狀！

外星長毛象發病後還能活到現在，應該不大可能吧！

由於是萃取複製的關係，

身上可能要累積非常多含七花草過敏原物質，才會危及生命。

由於是非典型病徵，外星科技可能忽略了這一點，才會沒找到原因何在……

當然也無法找到治療方法，才會跟我方要求長毛象的原始資料。

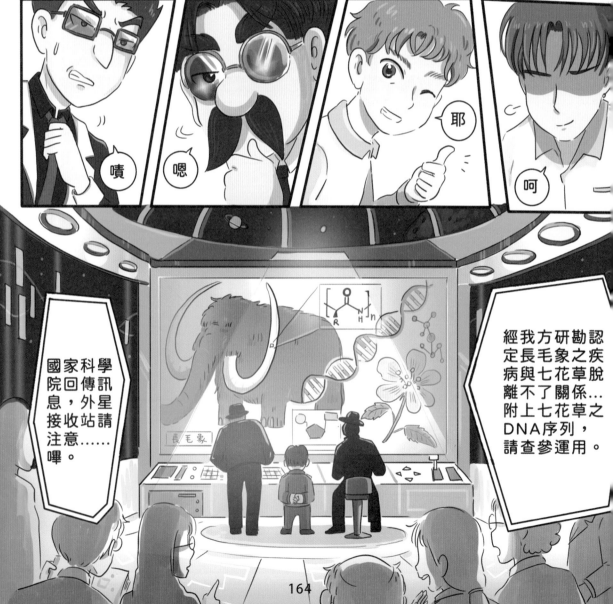

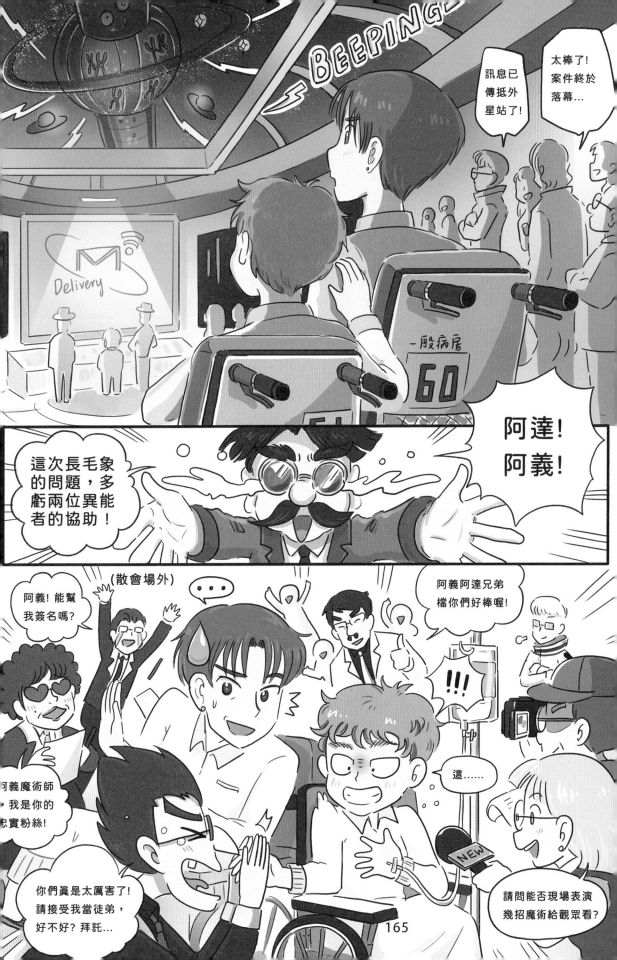

165

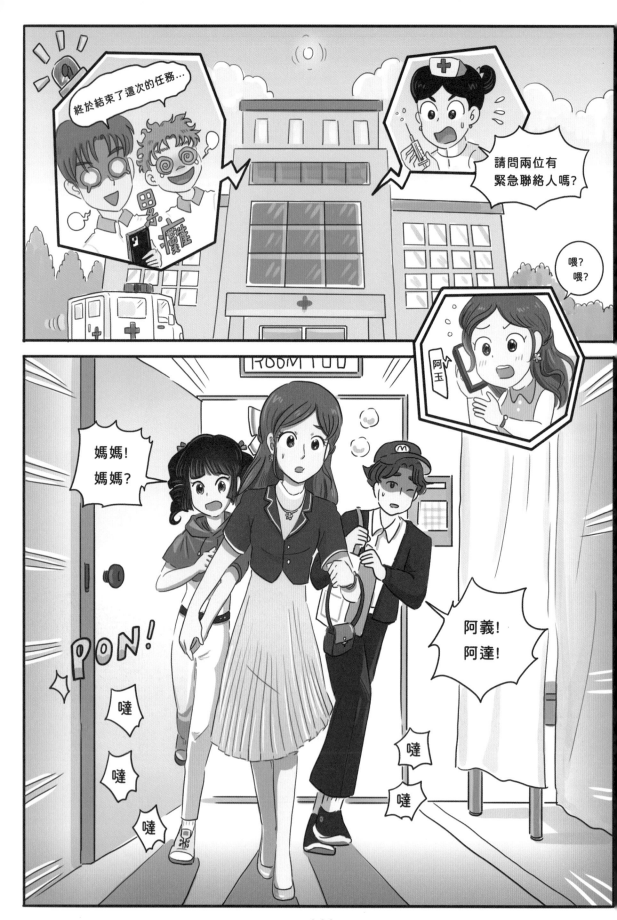

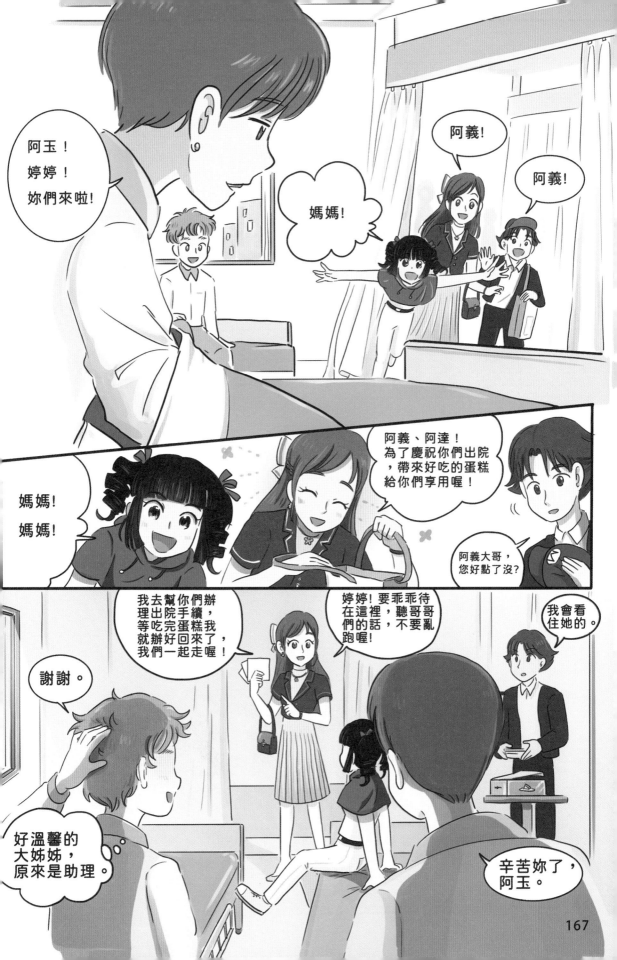

167

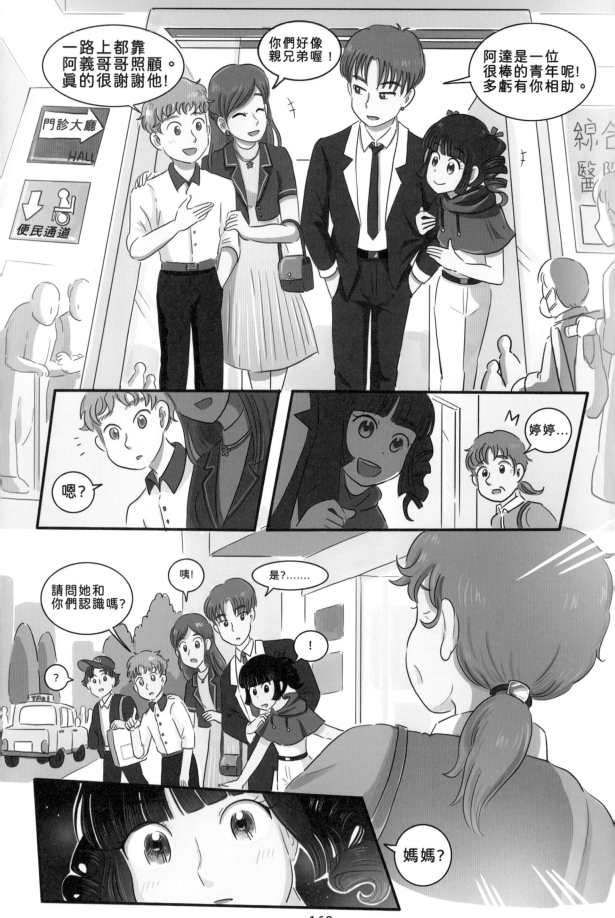

168

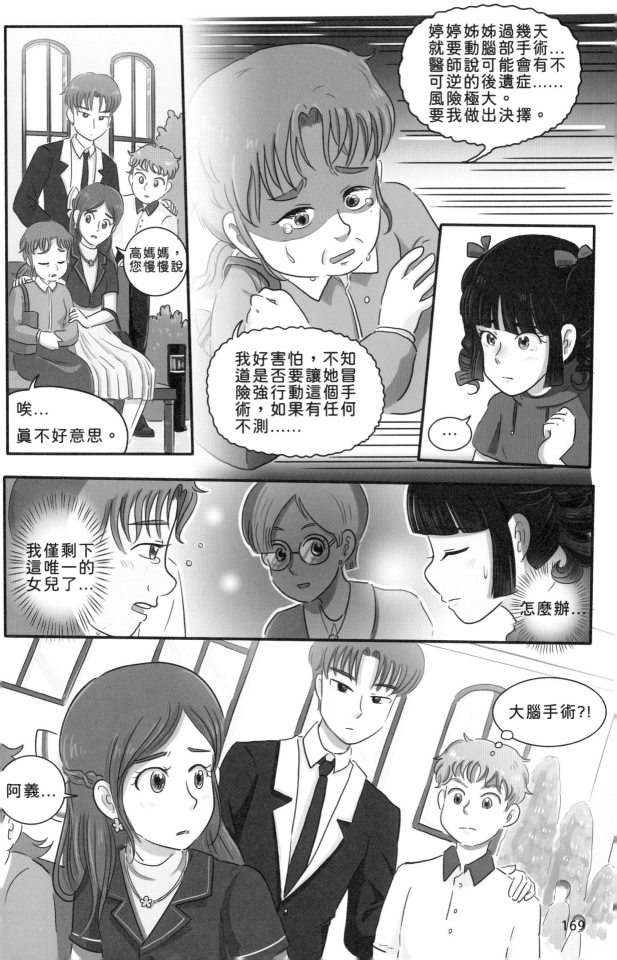

169

NEUROLOGIST

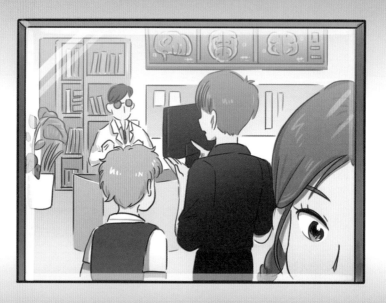

叩咚！

目前由腦部CT研判，術後成為植物人的機率是……

90%以上

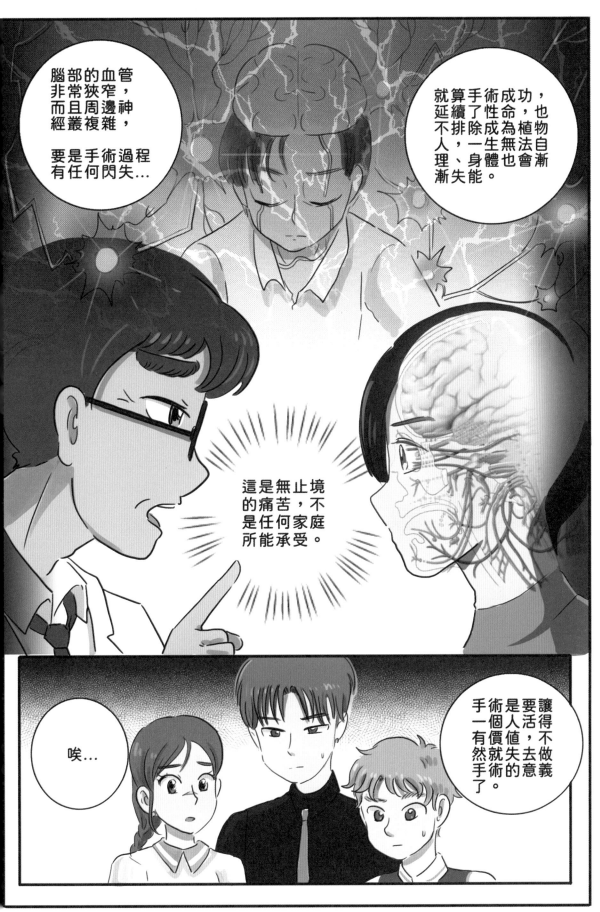

171

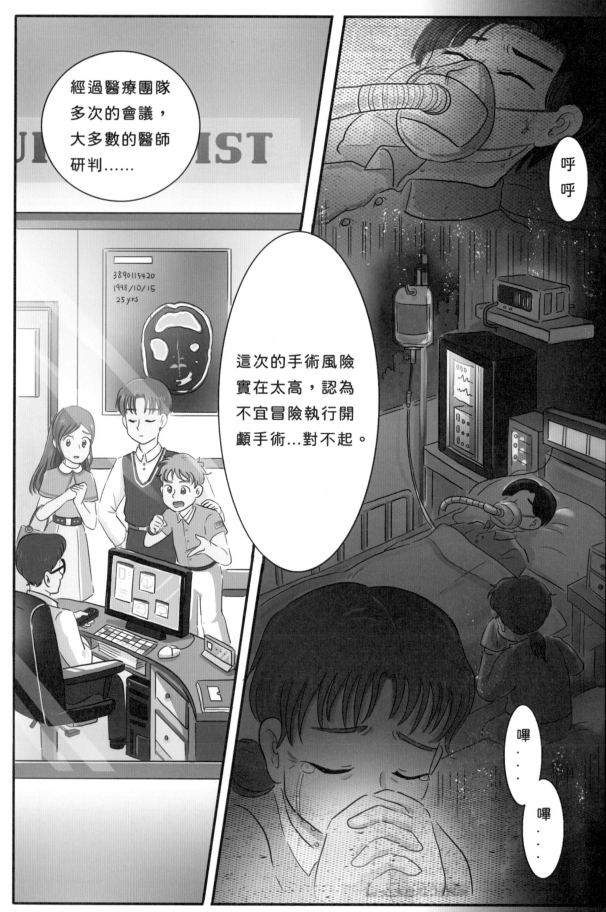

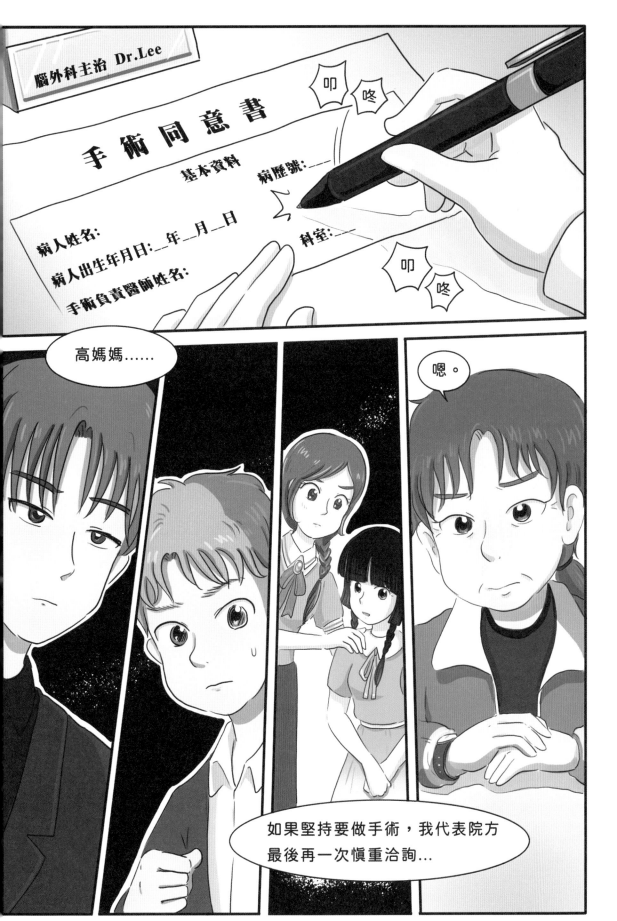

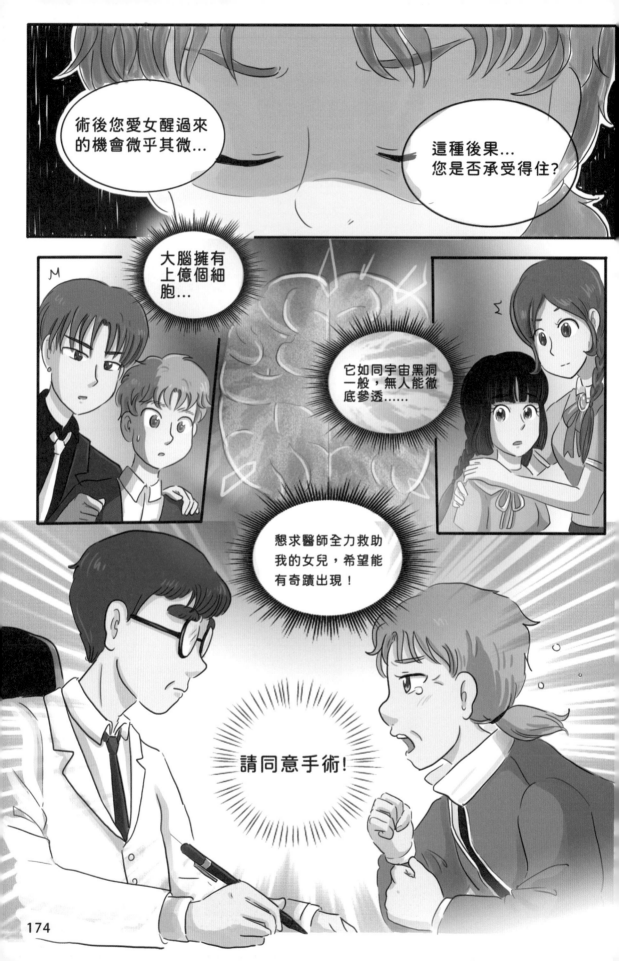

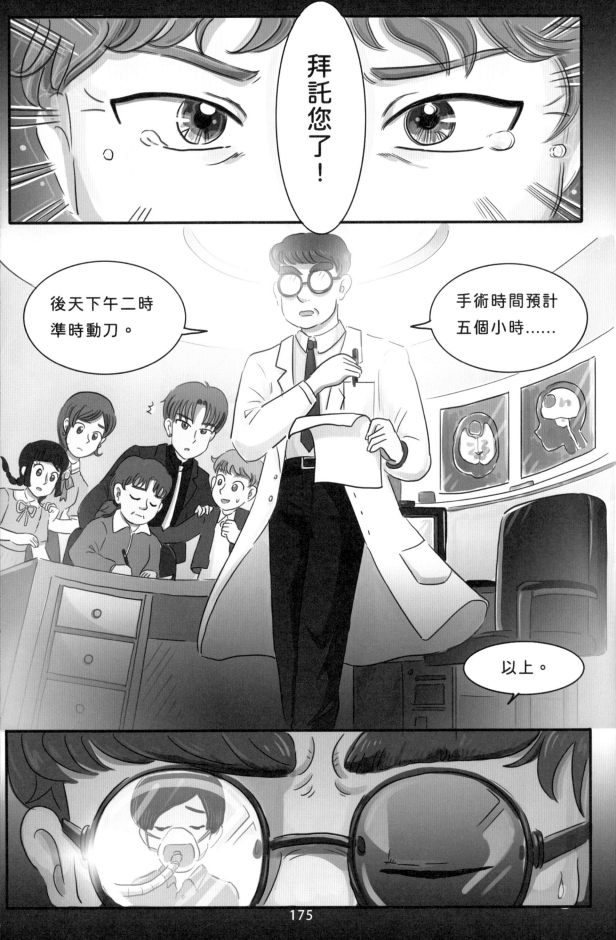

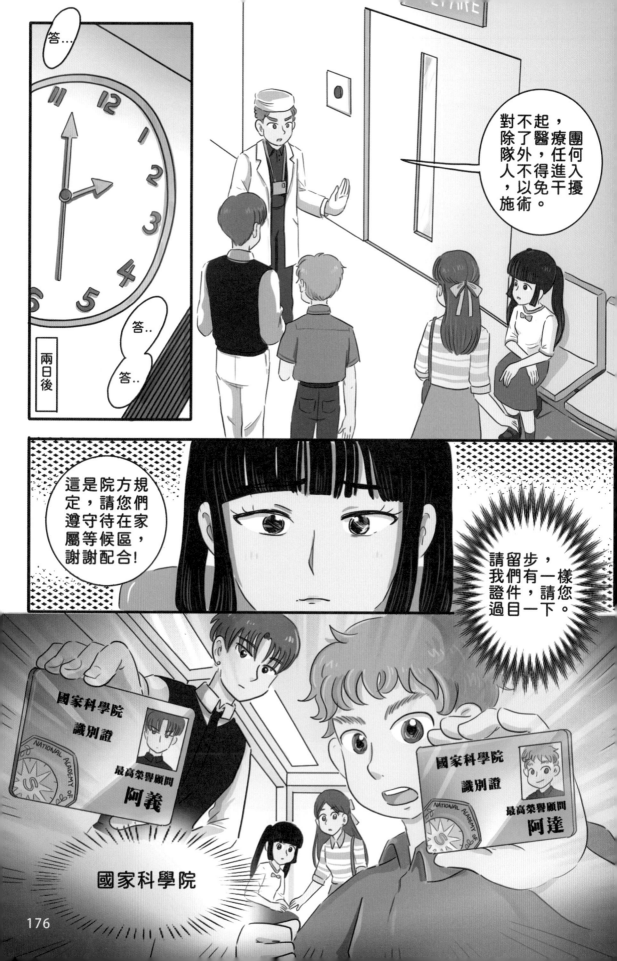

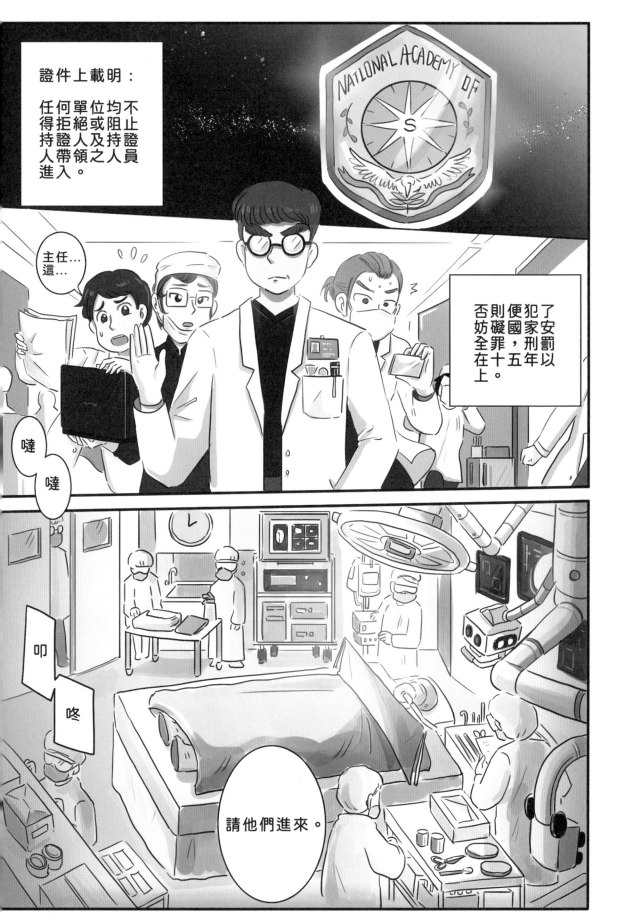

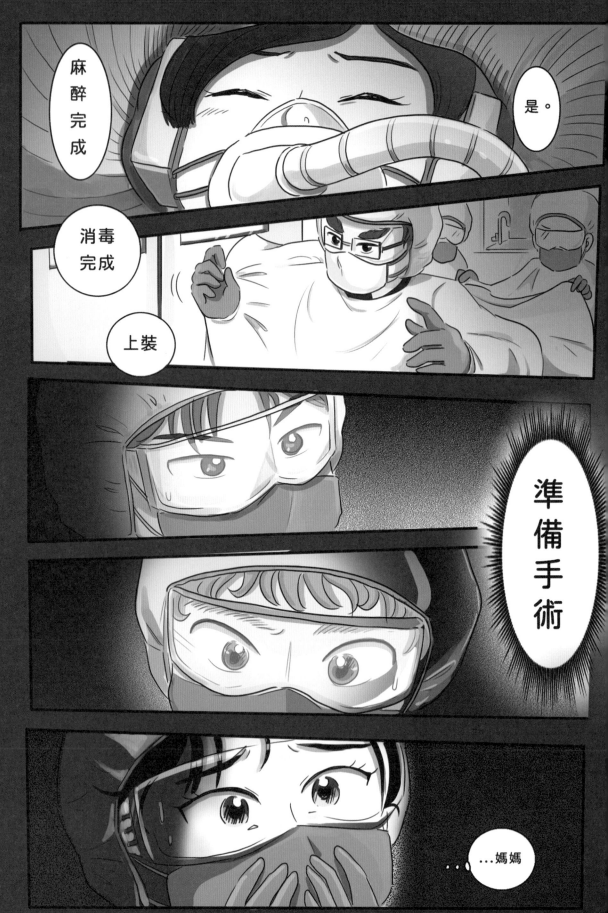

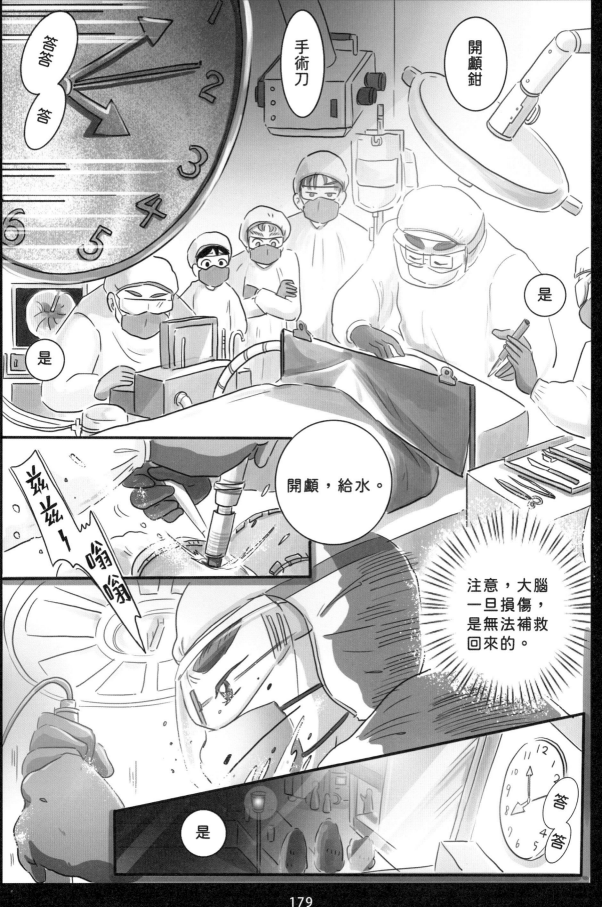

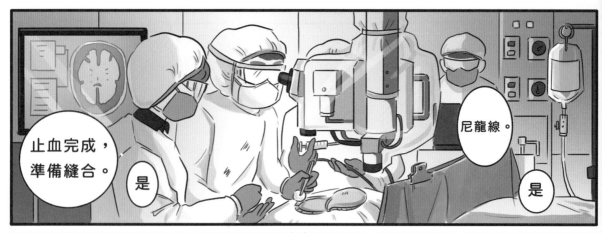

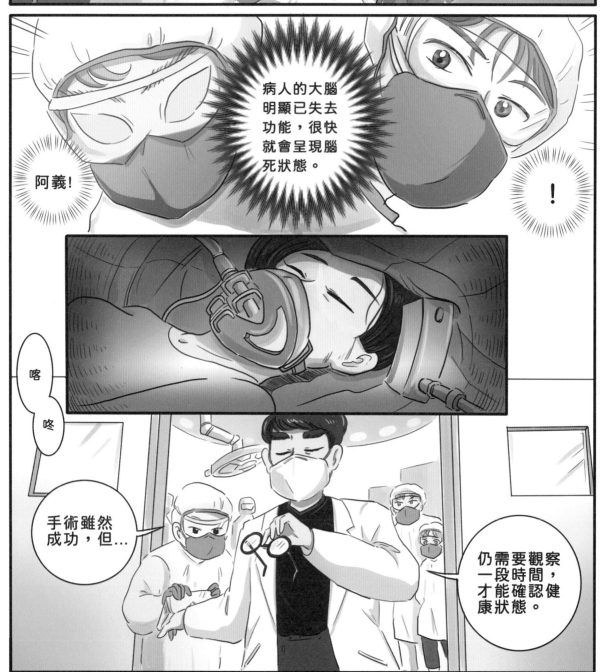

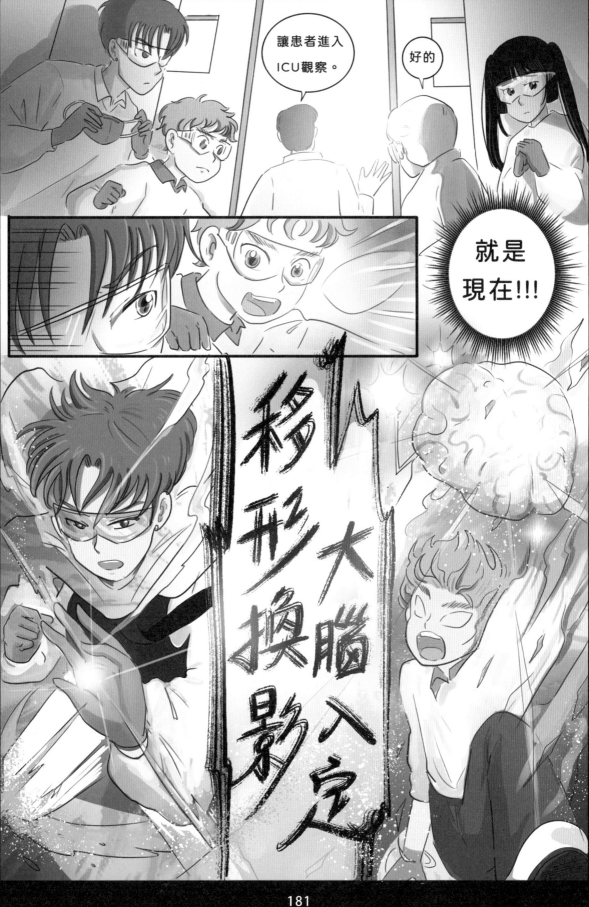

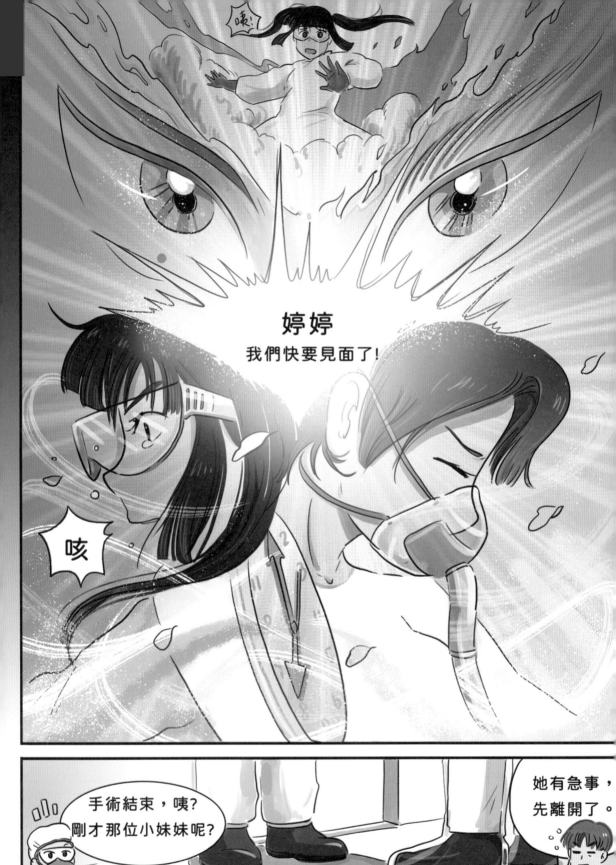

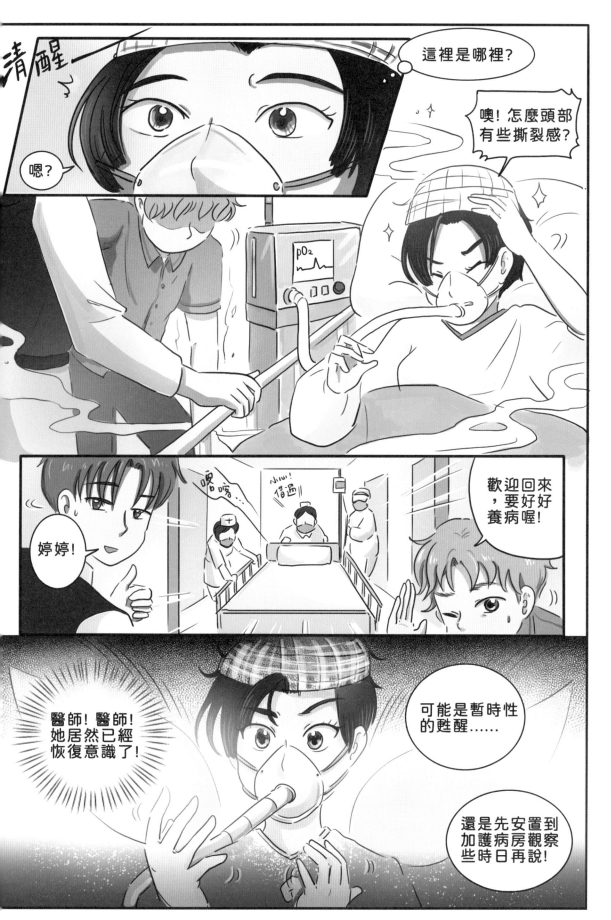

183

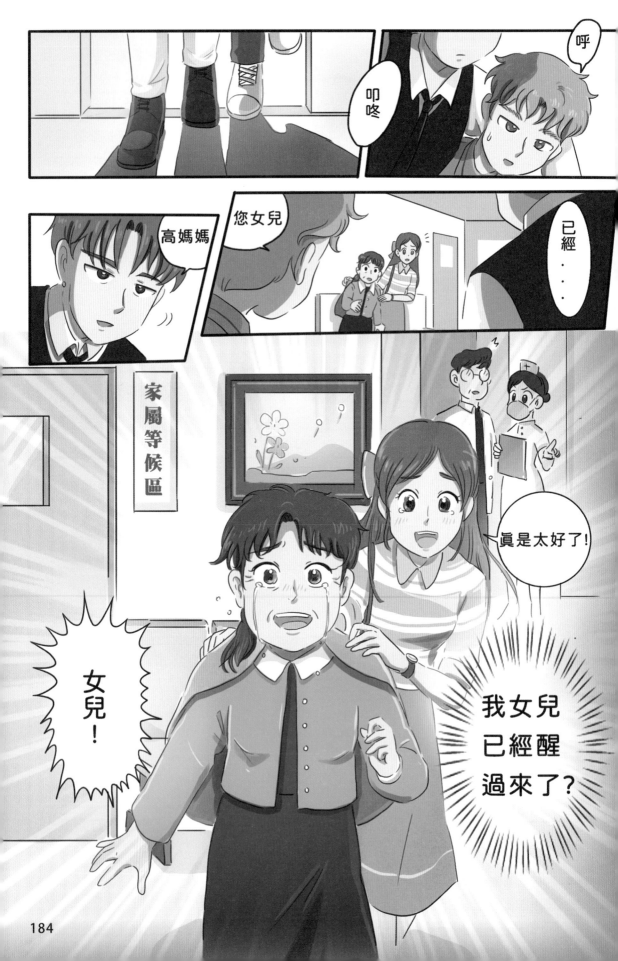

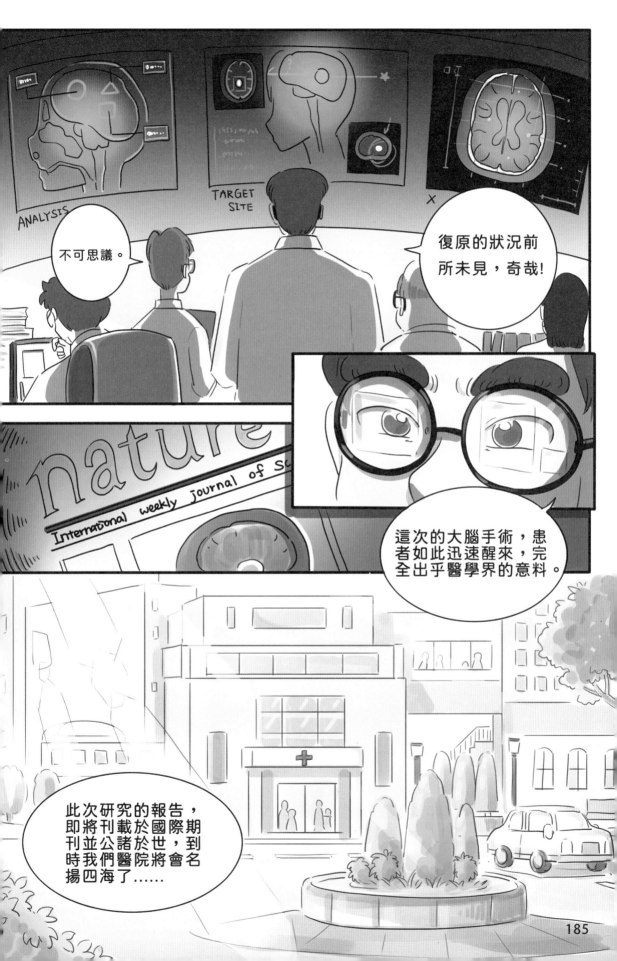

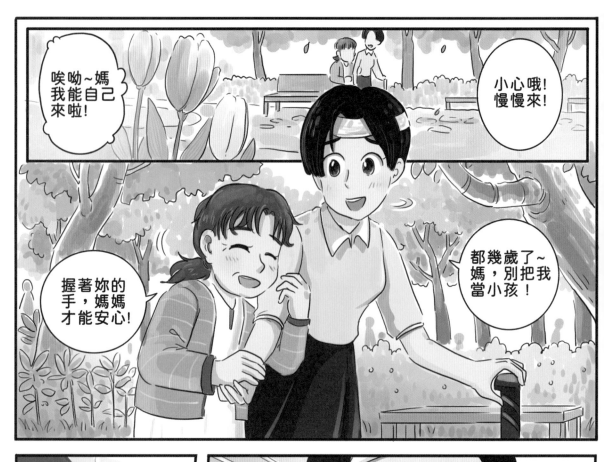

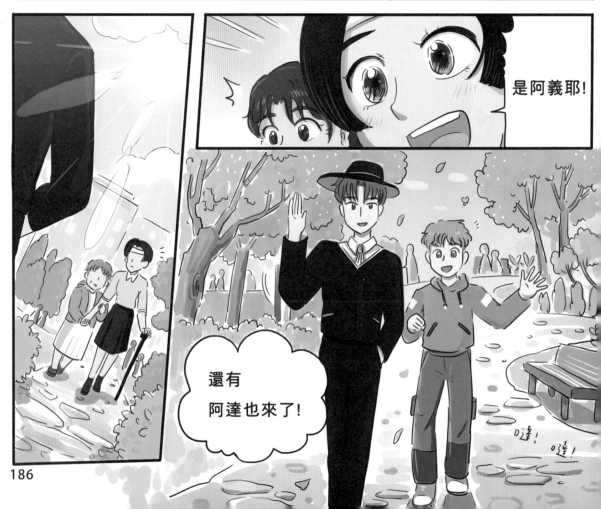

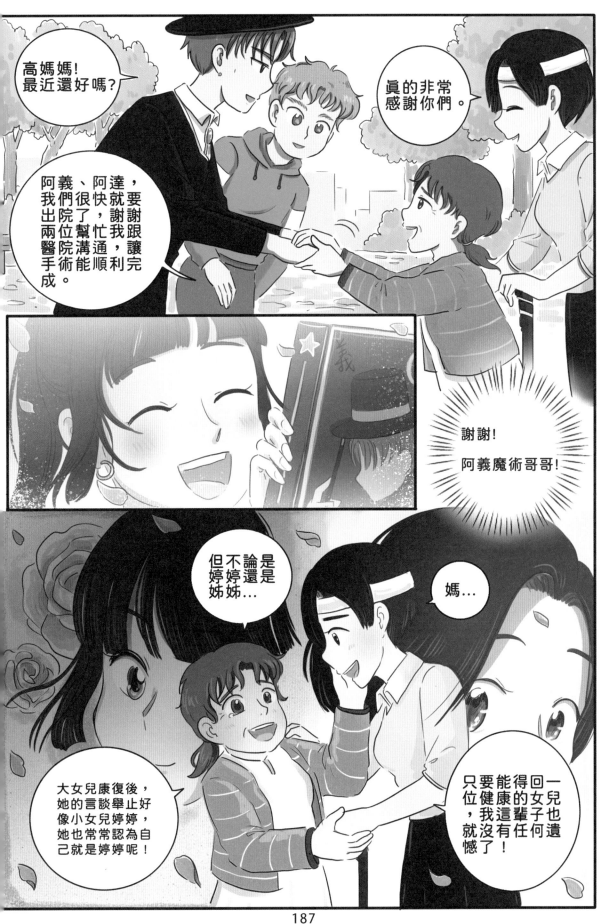

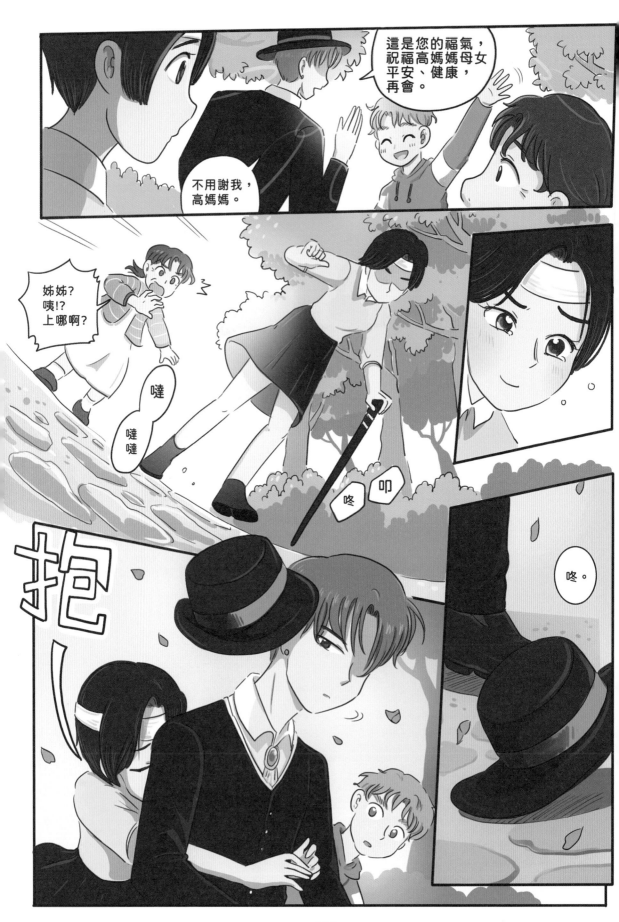

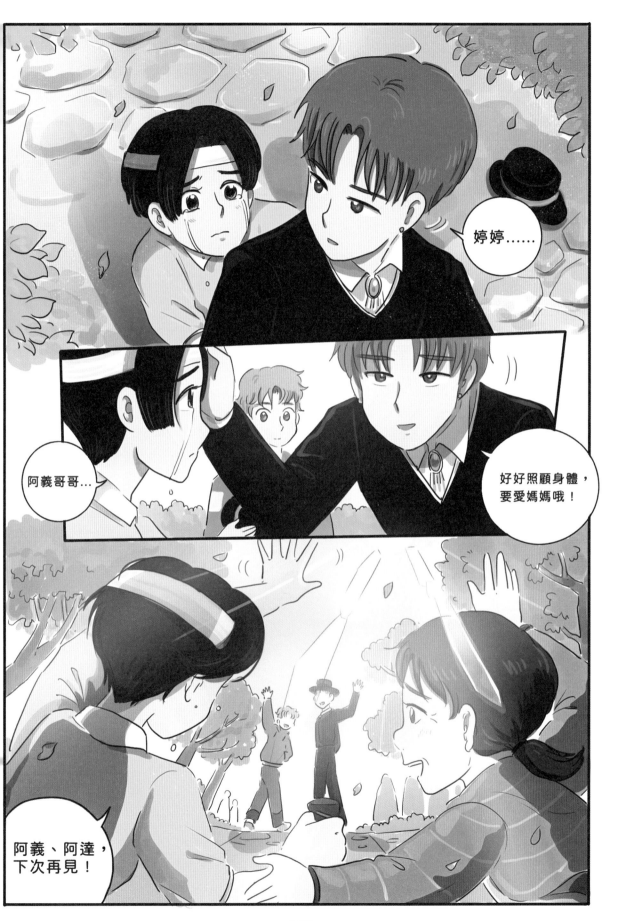

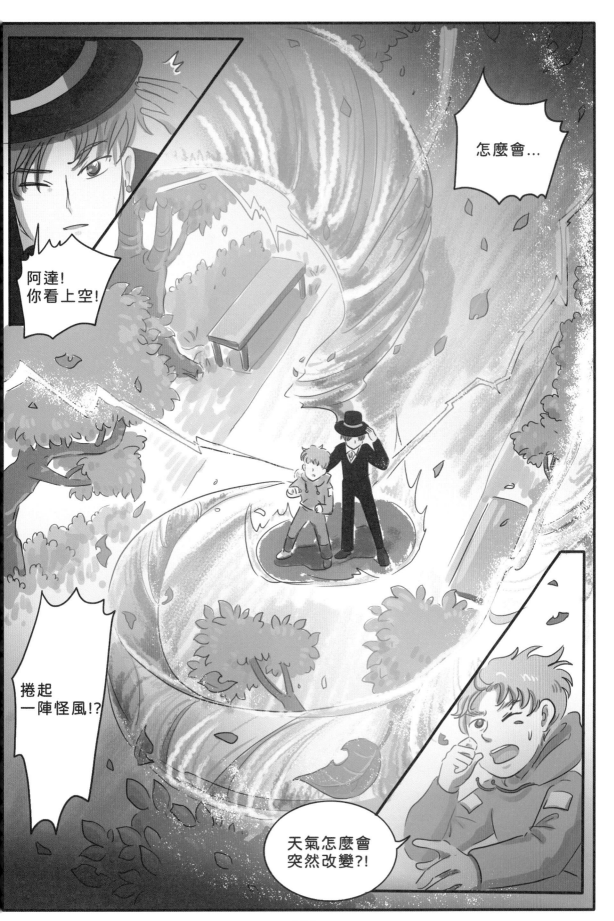

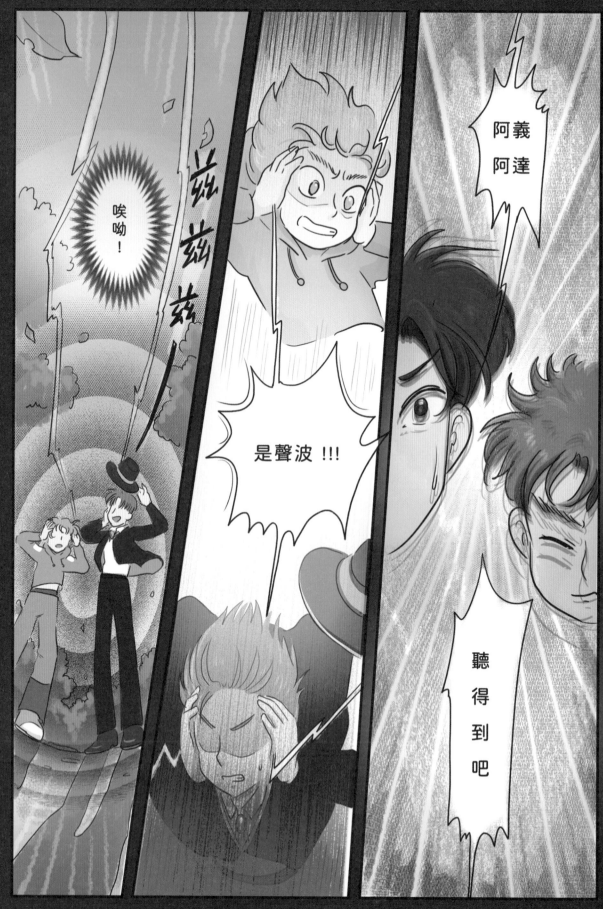

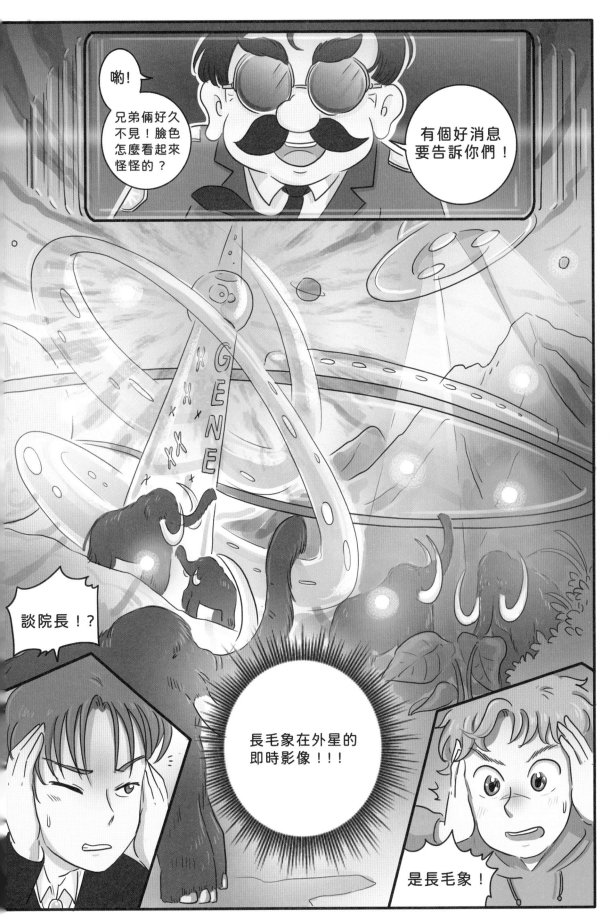

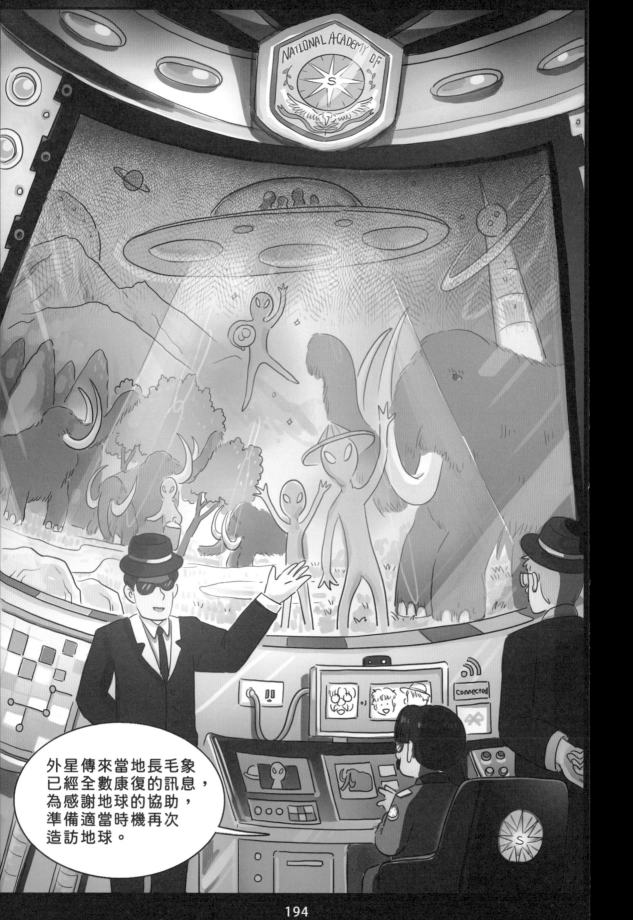

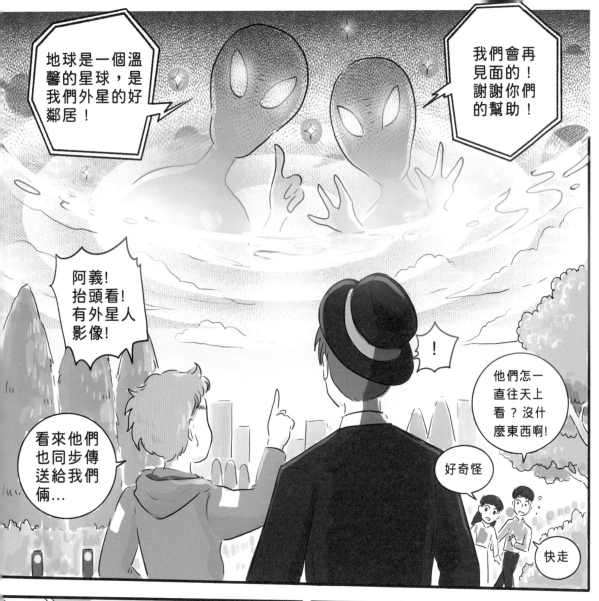

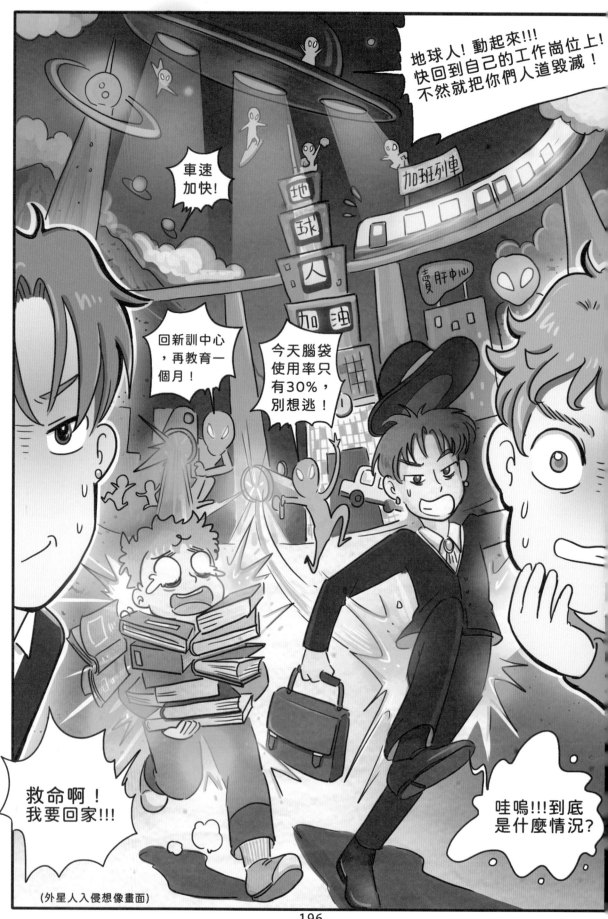

(外星人入侵想像畫面)

196

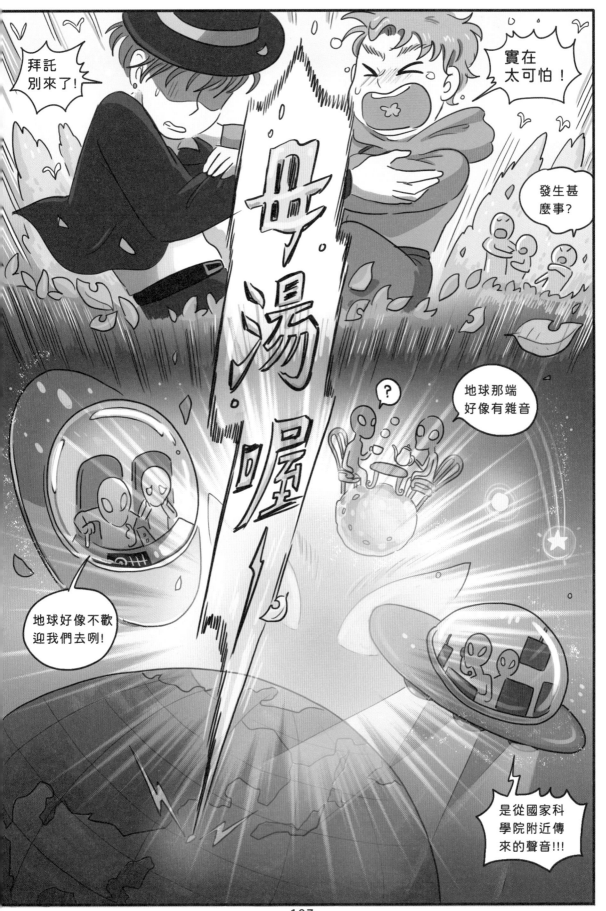

COLOPHON

夢幻魔法

原　　　作／紀展
漫　　　畫／周吟
出版策畫／紀展
印製銷售／秀威資訊科技股份有限公司
　　　　　地址：台北市內湖區瑞光路76巷69號2樓
　　　　　電話：02-2796-3638
　　　　　Email：publish@showwe.com.tw
網路訂購／誠品線上：https://www.eslite.com/
　　　　　博客來網路書店：https://www.books.com.tw
　　　　　三民網路書店：https://www.sanmin.com.tw
　　　　　讀冊生活：https://www.taaze.tw

出版日期／2023年9月　初版一刷
ＩＳＢＮ／978-626-01-1713-9
定　　　價／NT 450元